一枝毛筆的青春

風格即弊端？真跡數行可名世？

「風雅」誰說了算？由一枝毛筆展開的36個提問

中國書畫藝術是一種生命化的藝術，一枝柔軟而最難以控制的毛筆，在日日操弄中終於產生「骨法」，就是一場與慣性、虛浮、懈怠、躁進、輕慢等諸多習氣周旋並超越的過程，一場與外物，與自我，與生命對話的過程。

U0034629

目 錄

中國人為什麼拿一枝軟筆「為難」自己？

東漢蔡邕的書論《九勢》中，有這樣一句話 ──「筆軟則奇怪生焉。」

這真是一句「奇怪」的話。何謂「筆軟」？何謂「奇怪」？何以「筆軟」則「奇怪生焉」？針對它的真實含義，歷來聚訟紛紛，歸納起來主要有兩種解釋：第一種解釋認為如果書寫者筆力軟弱，則書寫過程中不能如意，筆下出現各種不合規範的醜怪線條和結構；第二種解釋與之相反，認為因毛筆富於彈性的特點，如果書寫者運用得法，就能產生變化多端、出人意表的精彩效果。

我們知道，釋讀古文，必須「原湯化原食」，把句子放到原文的整個語境中加以理解，而不能斷章取義。蔡邕的那段原話是這樣的：「夫書肇於自然。自然既立，陰陽生焉；陰陽既生，形勢出矣。藏頭護尾，力在字中，下筆用力，肌膚之麗。故曰，勢來不可止，勢去不可遏，唯筆軟則奇怪生焉。」細細咀嚼體會之後，就可以把第一種解釋排除。因為文中連續出現的「自然」、「陰陽」、「藏頭護尾」、「肌膚之麗」、「勢來」、「勢去」等詞語，環環相扣，都與毛筆富於彈性的特點，亦即「筆軟」直接相關。唯「筆軟」，方可「藏頭護尾」，方有「肌膚之麗」，方能「形勢出矣」、「奇怪生焉」。

實際上，這段文字包含了中國傳統書畫藝術的一大奧妙。

世界各民族文字，在其肇端之際，多以契刻或硬物描畫為

唐　張旭　草書古詩四帖（局部）

林語堂在《吾國與吾民》一書中，曾經觸及這一問題，他說：中國之毛筆，具有傳達韻律變動形式之特殊效能，而中國的字體，學理上是均衡的方形，但卻用最奇特不整的筆姿組合起來，而以千變萬化的結構布置，留待書家自己去決定創造。

　　注重表達內在節奏韻律，抒發情性，呈現哲理，是所有中國傳統藝術的共同趣向。對於書法而言，正是這些「形而上」的需求，對工具材料提出了要求，這就是毛筆誕生的必然性所在。

　　換句玄虛點的話說，唯具「彈性」之物方能「載道」。

　　如若無法傳遞韻律，則無「流美」可言，更談不上展現情性與哲理，談不上「書為心畫」、「書如其人」了。因此，書法之所以成為一種生命化的藝術，成為「中國文化核心之核心」，毛筆的特殊性不容忽視。

　　「筆軟則奇怪生焉」，蔡邕所用的「奇怪」一詞，提示了書法線條在藝術表現上的豐富性——濃、淡、枯、潤、粗、細、剛、柔，穩與險、暢與澀、老與嫩、奇與正，張揚與蘊蓄、精微與渾茫、迅捷與雍容、雄壯與優雅、豪邁與謹嚴、灑脫與沉鬱……任何一門藝術，都建立在對複雜多重矛盾關係的駕馭調和上，藝術的高度與藝術的難度緊密相關。拿競技體育來打個比方：足球為什麼被公認為世界第一運動，讓無數人如痴似狂？正是由於這項運動以人體中最為笨拙的部位，接觸物體中最難以控制的球體，參加一種人數最多的集體角逐，因而最富起伏

變化，最難以預測，最具偶然性和戲劇性。

「腳拙」、「球圓」、「人多」，於是，「奇怪生焉」。

就書法而論，由於毛筆的軟而難操，讓習書者不得不放下傲慢自我的心態，和逾級逾等的企圖，靜氣澄懷、日復一日地在筆墨紙三者間周旋對話，熟悉、體認、順應其性理，才有可能漸次向揮灑如意、心手相忘的「段位」靠攏。否則，即便有滿肚子的才思，也只能感嘆「眼中有神，腕下有鬼」了。在這個過程中，毛筆之「軟」，實際上對「意、必、固、我」的主觀偏執，躁急剛愎的人為之力，形成了一道阻擋、緩衝、化解的「沼澤地」。「筆力」提升之進階，伴隨著自我對自然的尊重與認識，「人」與「天」的相融與相應。此中展現了中國傳統文化的一大要義。

書畫之道「肇於自然」，而其至高境界，乃達於自然。

「古」是什麼？

　　書法要回歸「二王」，繪畫要直溯宋元，在藝術領域，許多人開始探究「古法」，追尋「古意」，一種崇古，乃至「復古」的風氣，出現已久。與此同時，不同的聲音，對「古」的質疑和抨擊，也變得更加尖銳起來。

　　我們身處一個很有意思的時代，在資訊氾濫、全球互聯的大背景下，伴隨著經濟崛起，中國人的文化自覺正在甦醒。一百多年前所謂的文化碰撞，其實質是在自卑心理下的自我否定、「全線潰退」與「去傳統化」。而今天，真正意義上的文化碰撞來日方長。在這樣一個眾流交匯、視角多元、話語權爭奪激烈的當口，圍繞「古」的討論，成為一個前沿的話題，如何理解「古」、對待「古」，則是一個無法迴避的焦點。

　　那麼，「古」，究竟是什麼？

　　「古」不是一個時間概念，「古」不是「昔」，不是「舊」。凡是「舊」的東西都一律曾經「新」過，但它是速朽的，被淘汰的。現代風格的家私可能很快過時，然而，我們看看明式傢俱，那些充滿靈性的剪影，那種簡約靜穆之美，至今仍不斷地給全世界的設計師們帶來創作的靈感。

　　「古」也不是某些具體的形式。陳丹青的《退步集續編》中有句話說得挺好：「……文藝復興繪畫的種種造型散韻似乎早已預告了現代義大利皮鞋與男裝，俊秀雅逸……」皮鞋跟繪畫看上去毫不相干，但「你會發現，由文藝復興大美學滋養陶冶的民族，

於造型之美何其幹練而精明……」

實際上，關於「古」的種種誤解，都是將「古」做了實體化的理解，猶如刻舟求劍，企圖到前人遺跡和故紙堆中搜羅印證，把「古」當成既定、僵化、封閉的東西，進而要麼一味摹古，泥古不化，要麼竭力謗古，將所有問題都歸咎於「古」。

有人考證出，東晉人寫字的姿勢是席地而坐、執卷而書，為了書寫流利，必須用手指有規律地來回轉動毛筆，所謂的「古法」就是轉筆的技巧和方法。問題是，今天我們已經有了桌子椅子，怎麼辦？還要不要這個「古法」？筆者常和一些書法家朋友討論，我們應該怎樣學習王羲之？是僅僅模仿他的用筆結體，還是學習他的境界識度、傳承態度和創新精神？假設生宣和羊毫在東晉時就出現了，王羲之會如何對付，是否會寫出另一種風味的書法？

齊白石說：「……其篆刻別有天趣勝人者，唯秦漢人。秦漢人有過人之處，全在不蠢，膽敢獨造，故能超越千古……」齊白石沒有執著於古人的樣式，他學習的是古人的「不蠢」。如今齊白石也成了古人，那麼，「古」安在哉？在乎秦鼓漢瓦？在乎拍賣場上的齊氏篆刻？

「古」是活潑潑的，流動的，生生不息的。「古」是超越於時空與形式之上的，是傳統中例的、優秀的成分。「古」是文化的精神內核，是「道」之所存。

「古不乖時」，「與古為新」。「古」和「新」並非對立，真正的「古」總是常變常新的，真正的「新」總是暗合於古的。

一個耐人尋味的現象是，中國文學藝術史上的重要革新運動，都以「復古」為號召。竊以為，「復古」之「復」，不是「重複」，走回頭路，而應理解為「回復」，從偏途回到正道上來。

提倡復古，開一代風氣的趙孟頫主張「畫貴有古意」，其實主要是糾正南宋以來柔媚纖巧和剛猛率易兩種不良傾向，進而強調「中和之美」。在其啟發引領下，元代山水畫達到一個空前的高峰。

韓愈發起唐代古文運動，他的名言是「非三代兩漢之書不敢觀」，但他的「復古」並沒有襲取前人語調，而是「戛戛獨造」，「唯陳言之務去」，恢復古代散文清新簡練之傳統，一掃南北朝以來矯揉造作之時弊。宋人張表臣《珊瑚鉤詩話》曰：「李唐群英，唯韓文公之文、李太白之詩，務去陳言，多出新意。」如此看來，韓愈的文章，究竟是「古」還是「新」？

元　趙孟頫　秋郊飲馬圖（局部）

　　值得注意的，還有蘇軾評價韓愈的兩句話 ── 「文起八代之衰，而道濟天下之溺。」

　　有衰靡，有偏溺，而後有復古。

　　入古出新，借古開今，乃是一種因果關係。按照「現代化」學的新觀點，「現代」與「傳統」不能截然分立，「現代」只能從「傳統」中逐漸生出。

　　哲學家蘭德曼（Michael Landmann）說，「個體首先必須爬上他出於其中的文化高度。」對於書畫等中國傳統藝術來說，真正的困境在於，由於歷史和現實的種種原因，今天的我們已經失去，甚至不再認識這個「高度」了。

　　充分進入傳統，重新認識傳統，掌握傳統的內在精神，當下的「復古」潮流若能以此為取向，則前景或許未可限量。

　　當然，重要的，是「不蠢」。

倪雲林為何不可複製？

　　常常會聽到一種論調，認為筆墨不過是一種技巧，而繪畫卻要反映思想。

　　此話乍一聽似乎頗有道理。怎麼反駁呢？

　　有一次，跟一位寫意畫家聊到這個話題。他說，如果筆墨只是技巧，技巧總是可以掌握的，為什麼倪雲林構圖最簡，筆墨最簡，六七百年來沒有一個人學得像呢？

　　我想，對了。拿倪迂來說事，最容易講得明白。

　　明代的沈周每每臨摹倪雲林，他的老師趙同魯一看到就大喊：「又過矣！又過矣！」這是畫史裡很有名的一則趣事。所謂的「過」，指的是畫得重了，實了，多了。「又過矣！」，說明沈周是一直努力要學得像的，無奈天性厚重，「力勝於韻」，一下筆就「過了」。因此他自己也感嘆：「苦憶雲林子，風流不可追。」

元　倪瓚　六君子圖（局部）

　　就是從明代開始，山水畫家出現了一種「仿」、「摹」、「撫」、「擬」前代名家的習尚。一套山水冊頁，摹宋幾家，擬元幾家，但裡頭一定少不了一張仿「倪高士」的，也就是說，明清以降，只要是畫山水的，幾乎無人不學倪雲林。但是，有沒有人成功「複製」了倪雲林呢？沒有。

　　清初「四王」以筆墨「集大成」見稱，王時敏、王原祁祖孫倆畢生習倪，老王偏於秀，小王偏於渾。要說氣韻格調最靠近雲林的，可以找出兩個人，惲壽平是一個，漸江是一個，然而前者偏於弱，後者偏於硬。

　　康熙年間有個叫倪燦的人，說了一句像是嘲諷的話：「每嘆世人輒學雲林，不知引鏡自窺，何以為貌！」翻成白話就是：你們大家都想學倪雲林，也不知道拿個鏡子照照，自己長得什麼樣！

　　話雖刺耳，但細細回味，卻也說出了一層道理：倪雲林不可複製，是因為「人」作為個體的不可複製。筆墨同樣不可複製，因為筆墨即是人。

　　倪高士之「高」，高在何處？高在胸次耳。倪高士自言「聊寫胸中逸氣」，逸氣為何？品格、性情、學問、境界耳。品格、性情、學問、境界經由何者表達？透過「寫」，透過筆墨耳。

　　中國的傳統學問藝文，講求知行合一，「自證自得」。力行有得，境界自到。明儒王陽明說，「知之真切篤實處即行，行之

明覺精察處即知」。對於繪畫而言,筆墨就是「知」與「行」的融匯處,非「知」非「行」,亦「知」亦「行」。

「畫雖一藝,而氣合書卷,道通心性。」繪畫如果能夠反映思想,那麼,思想也主要承載在筆墨之中,而不是透過「主題」直白地灌輸給觀者。「六法」當中最核心的兩條,「氣韻生動」與「骨法用筆」,完全以筆墨為指向。對於一位真誠的書畫家來說,筆墨的追求,實質上是一種接近於宗教色彩的,讓生命起變化的,「明心見性」、「自證自得」的修行過程。因而,以董其昌之冰雪聰明,尚需「與宋元人血戰」。

就好比打拳唱戲,你不能說你對其中道理很了然,就可以不切磋琢磨了。真正的參悟,一定是在一招一式、朝夕推演中得來的。纖微要妙,道行淺深,如人飲水,冷暖自知。正如陸游《夜吟》詩云:「六十餘年妄學詩,功夫深處獨心知。夜來一笑寒燈下,始是金丹換骨時。」

筆墨既不可複製,那麼,為什麼要學習古人?學習古人,是為了照見自己,找到自己,完善自己。

孔門七十二賢天天跟著孔子學些什麼?學的是做成一個「人」,由「小我」達於「大我」。聖人身教重於言教,語 默作止,無非學問。以繪畫取譬,一動一靜,一言一行,就是孔子為人的「筆墨」。這種「筆墨」很高超,所以讓子貢發出感慨:「譬之宮牆,賜之牆也及肩,窺見室家之好。夫子之牆數仞,不得

其門而入，不見宗廟之美。」子貢認為自己的優點是看得到的，而「夫子」的高明之處是難以揣摩的。

就連孔子最看重的顏淵也喟然嘆曰：「仰之彌高，鑽之彌堅，瞻之在前，忽焉在後。」、「雖欲從之，末由也已。」這與沈周的「苦憶雲林子，風流不可追」說的是一個意思。

然而七十二賢學孔子，不是為了學得「優孟衣冠」，而是透過「仰之」、「鑽之」、「瞻之」、「從之」，透過夫子的啟發與薰陶，發現了自己的天賦之性，各自提升、完成了自我。子路見孔子前後的氣質變化，就是一個明證。

所以，沈周無須為「又過矣」而懊惱，透過追擬「雲林子」，照見了自己厚重老健的筆性，而這恰恰是他一生的得力處，立足處。

禪宗有言，「摸著自家鼻孔」。可為筆墨一事下個註腳。

「程式」有罪？

長期以來，在談論中國畫的場合，「程式」成為一個與「守舊」、「教條」、「落伍」相連繫，帶有負面色彩的詞彙。有人甚至到了對「程式」諱莫如深、談之色變的程度。

然而，程式終究是繞不過去的。

一百多年前，國畫革新的思潮因國運衰靡而起，對傳統的反思與對明末董其昌、清初「四王」的批判相伴隨，而批判董其昌、「四王」，則與反對「程式化」相始終。從康有為、陳獨秀、徐悲鴻，到林風眠、劉海粟、李可染，撻伐的聲浪層迭而起，蔚為壯觀。美術界、理論界大大貶低了董其昌及「四王」一系在繪畫史上的地位，把他們視作中國繪畫走向形式主義和沒落的根源。甚至由董其昌上溯趙孟頫進而否定整個元明清繪畫。這種狀況，直到 1990 年代才有所改變。

眼下，幾乎所有畫中國畫的人都在語言或者行動上，開始重新面對傳統。這與一百多年前的情景形成了強烈的反差。但問題在於，百年「革新」造成的一個直接後果是，當今天的我們轉過身來，卻感到了傳統的陌生。在那些「言必稱宋元」的人群中，又有幾人真正識得「宋」與「元」？

正如批判傳統首先從推翻程式開始，重新認識傳統，也必須從重新認識程式開始。

何謂程式？為什麼會有程式的出現？

實際上，程式是一門藝術發展到一定高度的產物，包含了

前代藝術家對創作手法的規律性認識，是藝術中含金量極高的精華部分。從橫向看，它是對現實事物的形、態、神、趣的合理「提煉」；從縱向看，它是藝術實踐從內容到形式的不斷積累、篩選、昇華的過程。以山水畫為例，山石的皴法有麻皮皴、斧劈皴、折帶皴、解索皴、雨點皴……樹葉有各式雙勾夾葉、大混點、小混點、平頭點、仰頭點……這些程式的出現都展現了古人對物象的觀察能力和一種卓越的概括性傳統戲劇中的唱、念、做、打，手、眼、身、法、步等種種程式，其出發點亦在於此。

　　為何一定要對事物進行概括提煉，而不是在描摹刻畫上一味深入？因為我們的先賢很早就領悟到，細節是無法窮盡的，模擬現實是難以抽身的泥淖。程式的產生，就是出於執簡馭繁、以少勝多的需要；出於調和再現與表現這對矛盾，「取其意到」的需要；出於從模擬現實中解放，進而抒情達意的需要。

　　程式，既非自然主義，亦非形式主義。來自生活，又高於生活。以一種便捷、「經濟」的手法，同時完成狀物與抒情的雙重任務，應對了內褙形式的雙重要求。試問一下：這種能力究竟是高超，還是「落伍」？

　　然而，程式在產生的那一刻，就對其承襲者提出了挑戰。專事臨摹，按部就班，處處仰食前人，筆筆講究來歷，勢必離自然造化漸去漸遠，而內在的情意亦必趨於虛偽空洞。

　　程式與「程式化」，僅僅毫釐之差，一線之隔。所謂「運用之妙，存乎一心」，情感的真實與否、創造力的充沛與否，乃決定程式運用成敗之關鍵。再現與表現，狀物與抒情，可以兼得，亦可以兼失。

　　程式，對於墨守成規、以「得古人腳汗氣」為榮者，容易成為故步自封的束縛。而對於有才華與想像力者，則是接近自然、理解傳統，進而實現創造的憑藉。

　　我們不妨用圍棋中的「定式」來打個比方：定式是局部博弈中，經過大量實戰的探討驗證而形成的「最穩妥」的行棋次序，乃「窮盡變化」後的一種合理選擇，可以說是棋理的結晶。對於一名棋手來說，透過對定式的學習、推演和應用，有助於理解每手棋的利弊，對圍棋內涵的認識漸次深入，從而更快地提高棋「力」。但定式之「定」只是相對的，並非百試不爽的招數，盲目機械地照搬定式，無疑將使之變為棋藝成長的障礙。真正的高境界，是能夠以自身的個性和優長，隨心所欲地活用定式，乃至打破行棋慣例，創造出新的定式。此中消息，與「程式」的妙義多有契合之處。試問一下：一位優秀的棋手，能否無視定式的存在？

明　董其昌　嘉樹藤陽圖

　　國畫程式，既不是「陳規」，更不是「教條」，而是一個不斷延伸拓展的開放系統。其樹立，非一朝一夕之功，而其遞嬗，則有賴後起者之智慧才具。李成、郭熙，董源、巨然，皆一代之矩範，而趙孟頫承其法乳，變化融通，又引領了黃、王、倪、吳成就元代山水畫的奇峰並峙。迨至明末，董其昌效趙孟頫而起，將山水畫的程式進一步「抽象」化，同時啟發了以「四王」為代表的正統派，和以「四僧」為代表的野逸派。

　　即便在傳統繪畫遭遇最嚴重挑戰的近現代，程式的衍化仍然沒有中斷。仍以山水畫為例，黃賓虹用筆的「平、圓、重、留、變」，用墨的「濃、淡、破、漬、積、焦、宿」，以「勾勒加點染」，力追「渾厚」與「華滋」；傅抱石「往往醉後」的「抱石皴」；陸儼少招牌式的「雙勾雲水」、張大千晚年的「潑彩法」……可謂新意層出，卻不離傳統之脈絡，不背傳統之精神。

　　曹衣出水，吳帶當風。畫史升降，淘瀝無情。從某種意義上說，一個時代藝術活力的旺盛與否，要看其在程式創造上是否踴躍。而這些「創造」能否在歷史上站住腳，關係到一個時代的藝術高度。

　　程式無罪。

　　如果我們今天為「程式」一詞做個平反，或許有助於重新審視我們的文化傳統，而不是嘩眾取寵的矯情之舉。

黃賓虹到底可不可以學？

「黃賓虹的藝術是垃圾桶。」這是前些年圍繞黃賓虹的「口水戰」中，罵得最狠的一句話。

黃賓虹可不可以罵？當然可以罵。書聖王羲之在唐代的聲名可謂如日中天，大文豪韓愈照樣跳出來罵他「羲之俗書趁姿媚，數紙尚可博白鵝」。然而，黃賓虹到底可不可以學？這才是一個需要面對的問題。因為批評者提到的「黃賓虹是個危險的大陷阱，害了幾代人」，雖然「責任不在黃賓虹」，卻到底是一個客觀存在的現象。

黃賓虹既是中國山水畫離我們最近的一座新高峰，同時又能成為「危險的大陷阱」，這無疑是一個難以解釋的矛盾。要弄明白這個問題，首先必須把美術史推遠到一定的距離，看清黃賓虹在山水畫整個歷史演進過程中所扮演的角色，以及他的意義所在。

中國山水畫到了北宋，從觀念、技法到意境的營造，已經到了成熟完善的階段，形成了難以逾越的高度。於是，從南宋開始，掉頭往另一個方向發展，這個方向就是不斷地走向「簡略」，或者說「寫意」。南宋與北宋的區別，不僅僅是構圖上從大山大水的「全景式」變成「馬一角」、「夏半邊」，筆法也從追摹物象轉為一味「簡勁」，開始出現「抒情」的意趣。雖然南宋山水與元人山水看上去大相徑庭，但其「抒情」性卻為元人埋下了伏筆。

元代是一個大的躍進。山水物象進一步簡化，而書法式用筆成為主導。宋人以物象為中心，筆盡物態，以變應變；元人以筆趣為中心，執一馭萬，以不變應萬變。宋畫「無我」，重在境界氣象；元畫「有我」，重在情感個性。

　　明代的董其昌又是一個躍進。跳出「形似」之「窠臼」，脫略物象，以意為主。樹石雲水成了可以隨意組合變化的構圖元素，原本「可居可遊」的山水變為表現作者神采、懷抱乃至思想的「抽象」形式。

　　到了清初的王原祁，他的想法是在董其昌的基礎上，繼續往「抽象」的方向發展。於是乾筆焦墨、層層皴擦，自稱「筆端有金剛杵」。山石「退化」成大大小小間隔排列的「團塊」，僅僅為呈現筆墨氣韻而存在，統領畫面的，則是他自己發明的層層遞推、陰陽開合的「形而上」的「龍脈」結構。張庚在《國朝畫徵錄》中，對王原祁的山水畫創作過程做了這樣的描述：「發端渾淪，逐漸破碎；收拾破碎，復還渾淪。」

　　那麼，黃賓虹究竟做了些什麼呢？

　　黃賓虹是個有著美術史「自覺」的畫家，他對宋元以來中國山水畫流變的這一主脈絡十分清晰，他想接過黃公望、董其昌、王原祁的「接力棒」。黃賓虹的做法，是讓山水物象進一步「破碎」，透過進一步的「破碎」，實現進一步的「渾淪」，從而接近宇宙自然的「祕密」與「實相」。已經抽象到只剩下「金剛杵」

的畫法，如何進一步「破碎」呢？只有將筆墨線條簡化為長短大小濃淡枯溼不同的各種「點」，用這些形態質地各異的「點」，貫穿和替代原有的勾勒、皴擦、渲染等整個技法體系，甚至將王原祁僅存的「秩序感」也加以打亂，最後讓畫面達到他所反復標榜的「渾厚華滋」，一片化機，「近視之幾無物象，唯遠觀始景物粲然」。

仔細思量一下黃賓虹總結的五種筆法與七種墨法，就不難發現，所謂的「平、留、圓、重、變」與「濃、淡、破、積、潑、焦、宿」，其實都是圍繞「點」的用法而展開的，只不過這個「點」是「廣義」的，充滿彈性的，是對「線」的解構與涵蓋。石濤和尚說：「我有是一畫，能貫山川之形神。」黃賓虹的山水，真正從實踐上完成了石濤的「一畫論」── 萬象森列，一以貫之。繪畫發展到這一步，已經如同音樂般暢達，呼吸般自由。

現代 黃賓虹 黃山圖

有人喜歡將黃賓虹山水與西方印象派相連繫，這只是藝術史「座標」橫向上的聯想，其中理路，有待美術史家的探討。而從縱向上考察，黃賓虹的出現，實際上是中國繪畫史內在邏輯演進的必然，沒有黃賓虹，也會有張賓虹、李賓虹。

東漢人崔瑗《草書勢》目：「草書之法，蓋又簡略」，「兼功並用，愛日省力」，「純儉之變，豈必古式」。中國繪畫自北宋以來的前進軌跡，也可用「簡略」二字加以概括。不但山水如此，花鳥也不例外，近世大寫意花鳥畫之大行其道，實為大勢所趨。一方面，避難就易、便捷從事，乃人類之天性，如「水之就下，沛然孰能御之」；另一方面，擺脫束縛，直抒性靈，也是藝術規律自身的訴求。

王獻之向王羲之進諫曰「大人宜改體」，就是敏感地意識到了時代的需要。一旦天才出世，總是因應時勢，參古酌今，刪繁就簡，推陳出新。正所謂「質以代興，妍因俗易」，「純儉之變，豈必古式」！對於山水畫而言，南宋的馬遠夏圭，元代的黃王倪吳，直至董其昌、王原祁、黃賓虹，正是這樣引領藝術史「躍進」的天才式人物。

繪畫史一次又一次的「簡略」運動，對於同時代與後世藝術家來說，恰如一次又一次的「解放」。簡略則便捷，便捷則易學，簡便的誘惑力是難以估量的。原來必須「行不由徑」，如今可以「直奔徑路」，於是學者趨之若鶩，蔚為風尚。

「今體」相對於「古體」,「新法」相對於「舊法」,「薪」、「火」相傳之間,被簡省刪略的是繁複的結構與技法,被傳承發揚的,一定是虛靈不昧的「精神」、「意識」,也就是傳統的血脈與精髓。否則,「薪」盡則「火」滅,「器」傾而「道」墜。

如果把繪畫的形式技法比喻為盛酒的器物,那麼,繪畫的精神內質就相當於裝在器物中的「酒」。當這個器物從瑰奇繁複的青銅器,變為簡潔洗練的瓷器,再變為透明的玻璃杯,實際上對裝在裡面的「酒」提出了更高的要求 —— 究竟是澄澈還是渾濁,是色如琥珀,還是質同泥滓,已經無處掩藏,一覽無餘了。

當一個畫家從形式技法中得到解脫,無疑有利於其風神之流露,性情之抒發,氣韻之表達。而與此同時,其境界之高下,內養的豐瘠,格調之雅俗也立現於觀者之前。就好比只有道德素養最高之人,才能真正享受最高之自由,否則放蕩邪僻、暴戾任性亦將隨之而來。

再打個不恰當的比方,禪宗作為佛教的一枝而大盛於中土,可能與中國人的心性不無關係。禪宗不立文字,撇開所有經文教法、戒律儀軌,提倡「以心傳心」。然而,這一看似「簡便」的法門,對人的根器靈性要求最高,所謂「智過於師,乃堪傳授」。也就是說,黃賓虹可不可學其實並不是個問題,真正的問題在於學黃賓虹的人是否具備或者超越黃賓虹的天資素養,

他的內在精神氣質、審美層次究竟如何。

　　山水畫發展到了黃賓虹，看似已經「簡」無可「簡」。所以賓翁也反覆強調「中國畫捨筆墨內美而無他」。黃氏山水的形式技法，如同透明的玻璃杯。那些試圖「一超直入如來地」的仿效者，借來這個玻璃杯，簡便則簡便矣，如果裝的是汙濁的劣酒，只能是「適形其醜」，卻不可歸罪於玻璃杯。

　　傅雷在寫給黃賓虹的信中說：「……至國內晚近學者，徒襲八大、石濤之皮相，以為潦草亂塗即為簡筆，以獷野為雄肆，以不似為藏拙，斯不獨厚誣古人，亦且為藝術界敗類。」沒想到，把這句話中的「八大、石濤」換成「黃賓虹」，就成了絕妙的預言。

　　或問：賓虹之後，中國山水畫當如何繼續發展？目：吾不知也。唯一可知的是，「器」當與世推移，「道」則亙古不易。但凡能夠創新體立新法，成一代之「製作」者，必須「究天人之際，通古今之變」，既達傳統之「根」，又知時勢之異，包前孕後，方可繼往開來。

　　此等事業，除了留待天才，別無他法。

如何正確地玩「虛」？

　　王家衛是華人導演中號稱最會玩「虛」的一個。他的電影以朦朧的氛圍與雋永的韻味著稱。「花非花，霧非霧」，從場景到色彩，從動作到表情，無不是氣韻生動，耐人尋味。

　　但是，大家往往忽略了王家衛「實」的一面：《一代宗師》前後籌備十三年，拍攝三年，完整版長達四個多小時，而最後上映的只有一百二十多分鐘。為了理解民國武林，王家衛走訪了九個武術門派，資料可以堆幾尺高。最有意思的是，配角張震為拍戲而練拳，練得拿下了全國八極拳冠軍，但在劇中只露了幾次面，沒有像樣的打鬥場面。

　　王家衛把電影情節的簡略與跳躍做到了一個極端，他的簡略與跳躍之下，卻有著扎實的「根」。

　　一個風格玄虛的導演，為什麼要做常人所難及的扎實功課？藝術創造中的「虛」與「實」之間究竟是怎樣的關係？

　　實際上，王家衛並不古怪，他的做法中包含了與其他藝術相通的重要規律，包括繪畫之道。

　　明人韓廷錫《與友人論文》云：「文有虛神，然當從實處入，不當從虛處入。尊作滿眼覷著虛處，所以遮卻實處半邊。還當從實上用力耳。」

　　中國藝術講求「空靈」，然而這種「空靈」卻是「真實不虛」的，絕非故弄玄虛。

　　人人皆知王家衛玩「虛」，但他是從「實處用力」，以「實」

求「虛」。華人演員，張曼玉乃女中翹楚，梁朝偉則是男中麟鳳。有一本雜誌曾做過調查，這兩位影星令觀眾印象最深的畫面，竟然是《花樣年華》中二人在狹窄樓梯處相遇時的會心一笑。王氏電影中出彩的往往是這些看似「邊角料」的細節。比如一堆女人打麻將，比如張曼玉去買麵，或者梁朝偉獨自喝咖啡。據知情人透露，王家衛其實拍攝了大量的素材，男女主角配角之間有著錯綜複雜的情節，包括故事的多種可能性，只是到了最後，他將故事情節幾乎全剪掉了，把剩下的「邊角料」端出來當「主菜」。

對此，王家衛的解釋是，實拍了足夠多的素材之後，才會出現劇本中沒有的，而他所想要的東西，就是現場「情緒」——人的神態和物的氛圍。「情緒」達到了，情節就可以不要了。

聊到這兒，也許有人耐不住要問，既然你想要的只是氛圍與「情緒」，為什麼不直奔主題，捨棄那些煩瑣的過程，直接拍攝能夠展現「情緒」的畫面呢？

這就大錯特錯了。「情緒」雖可以代替情節，但只有情節才能產生真正的「情緒」。沒有過程就沒有「主題」，連約會還需要醞釀浪漫氣氛呢。用《一代宗師》最有名的臺詞來解釋，「情緒」與情節就是「面子」與「裡子」的關係。情節是「必然」，「情緒」是「偶然」；情節是「實」，「情緒」是「虛」。離開情節，「情緒」

就沒有了「根」，成了無源之水，無本之木。

所謂虛實相生，就是虛實互「根」。虛以實為根，實以虛為根。

我們都知道，「元四家」是中國文人山水畫的巔峰。元人與宋人的區別，在於元人從宋人的「刻畫」與「丘壑」中脫出，開始將抒情性筆墨作為繪畫的主體。換句話說，元代畫家的貢獻是化「實」為「虛」，直入心源，開闢了中國畫的一個嶄新境界。

然而為何元人難以超越？後世那麼多畫家追慕仿效「元四家」，卻少有能窺其堂奧的？

重要的是，元人之「虛」，乃「承稟宋法，稍加蕭散」，是從宋人的「實」中脫化而出，並不是憑空臆造。

元　黃公望　富春山居圖（局部）

比如有學者指出，「元四家」之首的黃公望，顯然受到李成郭熙畫派的影響。從〈富春山居圖〉、〈溪山雨意圖〉等名作中都可以清晰地看到，他的山水畫中最精彩的前景松樹部分，基本上是從李郭畫派松樹演化而來。

　　這一點恰恰是包括黃公望在內的元代畫家高於後世文人畫家的地方 —— 他們認真學習過職業畫家的繪畫方法，他們的「虛」，以「實」為根。

　　以至於清代畫家王原祁發出這樣的感嘆：「要仿元筆，須透宋法；宋人之法一分不透，則元筆之趣一分不出。毫釐千里之辨，此子久三昧也。」他的意思是，如果僅僅是仿效元人，無異於就「虛」而學「虛」。

　　從虛實互「根」的角度，我們還可以重新解讀一下南齊謝赫提出的，被奉為中國繪畫理論之圭臬的「六法」。「六法」當中，第一法氣韻生動是虛，後五法骨法用筆、應物象形、隨類賦彩、經營位置、傳移模寫是實。氣韻生動是效果，用筆、象形、賦彩、位置、模寫是手段。第一法是目的，後五法是過程。繪畫創作中，一方面，要以「實」求「虛」，透過沉潛扎實之手段與過程，才能獲得生動虛靈之效果；反過來，要以「虛」運「實」，無論用筆、立象，還是賦彩、布局，都必須貫穿「氣韻生動」之原則，以免陷於僵化刻板。

　　如此，我們就可以理解為什麼黃公望的一卷〈富春山居圖〉

畫了幾年時間，為什麼悟透了「一畫法」的石濤和尚，還要「搜盡奇峰打草稿」，為什麼搞藝術要讀萬卷書行萬里路，為什麼說生活體驗是藝術創作的根基與源頭。

藝術是需要一種「生態」的。這種「生態」就如同茅台鎮特殊的氣候、水質、土壤，以及千百年釀酒歷史在茅台鎮上空形成的神祕的微生物菌群。王家衛不厭其煩地走訪各大武術門派，就是為了還原民國武術的「生態」。至於那位只有片段戲份的演員張震，為什麼要逼著他動真格地練拳呢？這些看似次要的戲份，就像在魚缸裡放進一些石頭與水草，因為有沒有石頭與水草，對在缸中遊動的金魚是有意義的。

聰明人不想做笨功夫，從來是藝術領域之大弊。

韓廷錫在給友人的那封信中還說了另外一句話 ——「凡凌虛仙子，俱於實地修行得之」。

畫有別才？

　　有一回看談話節目，主持人提到了一個說法：凡是菜做得好吃的國度往往盛產畫家，而烹調不佳的地方則基本上出不了好畫家，前者如法國和義大利，後者則以英國和德國最有代表性。那期節目具體討論什麼問題記不起來了，倒是這個有趣的說法讓筆者回味了很久。

　　一道菜的滋味究竟美不美，這是由舌尖直達心頭的事情，完全屬於感性範圍，跟理性搭不上邊。籠統而言，法國人和義大利人似乎更「感性」些，也更放鬆一些；而英國人與德國人向來以邏輯思維見長，顯得更為嚴謹克制。那麼，莫非由於個性上的這點偏差，導致了德國人做菜與作畫都不如法國人？

　　做菜、作畫是藝術，寫詩也是藝術。關於寫詩，中國古人有個著名的觀點──「詩有別才，非關學問」。最早明確提出這一觀點的是南宋的嚴羽，原話是這樣的：「夫詩有別才，非關書也；詩有別趣，非關理也。」嚴氏還拿了韓愈和孟浩然兩個人做比較，韓愈的學問比孟浩然大得多，但是寫詩寫不過孟浩然，這說明寫詩靠的是一種特殊的才華，跟學問沒有直接的關係。

　　這一看法歷代不斷有人投贊成票。清人袁枚講得很絕對：「與詩近者，雖中年後，可以名家；與詩遠者，雖童而習之，無益也。磨鐵可以成針，磨磚不可以成針。」很顯然，這位「性靈派」的旗手已經把寫詩當作一部分擁有「別才」的人的專利：如

果你不是那塊料，注定徒勞無益，白幹一場。

甚至還有更進一步的演繹。袁枚在他的《隨園詩話》中引用了別人的兩句詩，一句是「讀書久覺詩思澀」，另一句是「學荒翻得性靈詩」。大致的意思是說，讀書讀得太多了，以致寫詩寫不出來。而讀書荒廢了，反而能寫出好詩來。

用現代的藝術理論來解釋，寫詩以形象思維為主，讀書做學問則以邏輯思維為主，這兩種思維方式雖未必互相矛盾，卻一定不能相互替代。所謂「別才」，不外乎形象思維的天賦。英國藝術評論家克萊夫·貝爾（Arthur Clive Heward Bell）在他的名著《藝術》一書中指出，「強健的智力和精細的敏感性往往不能兼備。經常有這樣的情況：思考最勤奮的人卻沒有任何審美體驗」。

字如米，文如飯，詩如酒，詩歌之高級是不必論的。然而與繪畫相比，詩歌的形象思維畢竟還要以文字為媒介，經過意識之轉換。而繪畫之形與色，直接作用於視覺神經，純粹乞靈於形象思維，與邏輯無涉。那麼，套用那句話——「畫有別才，非關學問」，應該是不成問題的。

在藝文領域，很難說出一句古人沒有說過的話。「氣韻生動」乃「六法」之首，也是中國傳統繪畫評價的最高準則，然而，郭若虛在其《圖畫見聞錄》說，「氣韻」、「必在生知」、「得自天機，出於靈府」，因此「楊氏不能受其師，輪扁不能傳其

子」，言下之意，不就是「畫有別才」嗎？更值得注意的是郭若虛的另外一句話：「……（氣韻）固不可以巧密得，復不可以歲月到。」巧密者，技法也；歲月者，功力也。繪畫的「氣韻生動」，不但「非關學問」，甚至非關技法與功力。

這「氣韻」是個什麼東西呢？你可以說成是生機，是氣勢，是節奏，是意蘊，歸根到底，還是「不可說、不可說」。這個「不可說」，並非故弄玄虛，而是真的說不清楚，因為言語仍是邏輯思維，就像你把一道美味佳餚吃到了肚子裡，只能告訴別人很好吃，卻無法把那種複雜微妙的味覺傳達給他。克萊夫·貝爾將藝術的「本質屬性」歸結為「有意味的形式」，的確十分精闢，但假如當時有人較起真來，追問什麼叫作「有意味」？他又得從何說起呢？

北宋　趙昌（傳）　茉莉花圖

一個有表演天賦的人，只要往臺上一站，就讓人覺得「有戲」。相反，一個缺乏表演天賦的人，即便當了幾十年的演員，於舉手投足、一顰一笑間竭力雕琢，還是讓人覺得「很假」。畫畫也是如此，要想做到氣韻生動，「下筆有情」，也並非透過訓練就能達到的，總是需要一些額外的「靈性」。

任何藝術都需要天賦，需要「別才」，這是沒有疑義的。藝術的「別才」，乃是人性深處的一種妙有的光輝，一種精神與情感的力量。問題在於，這所謂的「別才」，不應該成為偷懶的藉口，或者護短的托詞。一個人的「別才」與生俱來，九歲的時候就有了，九十歲的時候還在，但它僅僅是成就藝術的必要條件而非充分條件。源自精神與情感的本質力量，只有透過後天學問的滋養，技法功力的錘鍊，才有可能發揚光大，否則必然流於狂花客慧、浮光掠影。這就好比小孩子的塗鴉往往有天真稚拙的趣味，齊白石的畫也有天真稚拙的趣味，但兩者不是一回事。

「清初六家」之一的輝南田說：「作畫須有解衣盤礡旁若無人意，然後化機在手，元氣狼藉，不為先匠所拘，而遊於法度之外矣。」今天，能夠「解衣盤礡旁若無人」的畫家一大把，但在他們的畫面上，卻往往看不到「元氣」，只是一片狼藉。

「磨鐵可以成針，磨磚不可以成針」，信矣。「磨磚」磨不下去，不妨轉行去磨豆漿。「鐵」，才是有可能成「針」的。

但是，要磨。

反者「藝」之動？

六朝晉宋之間有一個雕塑家叫戴顒，就是王子猷「雪夜訪戴」那個戴安道的次子。據《歷代名畫記》記載——「宋太子鑄丈六金像於瓦棺寺，像成而恨面瘦」，工人不知道怎麼辦，找戴顒「支招」，戴顒說：「非面瘦，乃臂胛太肥」，於是「廬減臂胛」，果然，這下整個佛像變得勻稱了。

佛像的臉部看上去太瘦了，按照一般人的想法，無非把臉部再塑肥一些。那工人的經驗告訴他不能這麼傻幹，因為雕塑藝術是牽一髮而動全身的。戴顒的辦法自然是神妙而事半功倍的，在不經意間暗合了相反相成的道理。

再舉個「神妙」的例子。一位老篆刻家曾對筆者談起一件令他至今難忘的事情：年輕時有一次他剛刻好一枚章，整體感覺不錯，就是靠近印邊的幾根線條似乎不夠流暢有力，於是拿去向老師請教。老師看了之後沒有說話，拈起一把篆刻刀，用刀背在印邊上敲了兩下，然後再打上印泥鈐蓋出來，效果竟然完全改觀了。原來，是印邊的殘破，讓相鄰的印文顯得更加遒壯了。

世上之事，無論巨細，都離不開逆向思維。老子曰「反者道之動」，孔子曰「文武之道，一張一弛」，莊子曰：「彼出於是，是亦因彼。」所謂逆向思維，簡而言之，要實現一個想法，或達成一個目的，通常有「正向」與「反向」兩種思路。眾人出於思維的慣性，只懂得「一根筋」地往「正向」用力，而天才的可貴

之處，恰在於念頭一轉，發現了被人忽視的另一條路子。

　　記得當年的小學課本裡有一則寓言，說的是一隻烏鴉想喝瓶子裡的水，瓶口小，水位低，搆不著，怎麼辦？這隻聰明的烏鴉銜來石子丟在瓶子裡，直到水位上升，如願解渴。要想喝到瓶子裡的水，事情的本質是嘴巴與水的靠近，這裡頭的正反兩條思路是：要麼嘴巴往下探，要麼讓水位往上升。既然前者不可能，就應該及時地「念頭一轉」，否則即便把嘴巴擠壞了也無濟於事。

　　連動物都能逆向思維，何況作為萬物之靈的人呢？於是，就有了「司馬光砸缸」的故事。要想救出缸裡的小孩，事情的本質是讓人與缸水分離，這裡頭的正反兩條思路是：要麼讓人離開水，要麼讓水離開人。既然前者不可能，所以，司馬光毫不猶豫地抓起石頭，砸缸。

明末清初　查士標　濯泉圖

　　關於相反相成，《道德經》裡有一句話：「……將欲歙之，必
固張之。將欲弱之，必固強之。將欲廢之，必固興之。將欲奪
之，必固與之。是謂微明。」到了清代的笪重光，把這句話演繹
到了書法領域，甚至連句式也一併照搬。在那本有名的《書筏》
裡，這位書畫家兼理論家是這麼說的：「……將欲順之，必故逆
之；將欲落之，必故起之；將欲轉之，必故折之；將欲掣之，
必故頓之；將欲伸之，必故屈之；將欲拔之，必故壓之；將欲
束之，必故拓之；將欲行之，必故停之。書亦逆數焉。……機
致相生，變化乃出……」

　　「書亦逆數焉」，大致是說，書法創作需要逆向思維。其
實，所有的藝術創作都與逆向思維有關。虛實之相生，奇正之
相倚，美醜之互形，巧拙之互見，運用之妙，存乎一心。造型
藝術中，欲令一物凸顯，莫如襯以與其傾向相反之物；而欲

令一物含蓄，莫如襯以與其傾向相近之物。國畫構圖有「三線法」，「主線」之外，仍需有「破線」，有「輔線」。「破線」意在製造矛盾，而「輔線」意在調和衝突。色彩原理中，白色可令黑者更黑，紅色可令綠者更綠。湖藍本為冷色，放草綠旁則變暖；朱紅本為暖色，放橘紅旁則變冷。

被譽為「現代藝術守護神」的杜尚，似乎也掌握了逆向思維的精髓。他一邊花二十年時間去下棋，一邊不時地在藝術上拋出引領風氣的駭世之舉。他告訴下棋的對手說：「你別只走自己的一邊，你得兩邊都走。」

當然，若要說到藝術的至高境界，卻是如「羚羊掛角，無跡可求」。徒見成功之美，不知所致之由，一片「相成」之妙，難窺「相反」之機。

怎一個「鬆」字了得？

中國美術史學者、美國人高居翰，曾在《江岸送別》一書中探討了一個頗有意思的現象：中國繪畫史提供了無數很有代表性的例子，說明受過嚴格技巧訓練且筆法精確的職業畫家，一旦試圖讓「筆隨意走」，仿效文人畫法所特有的「較輕鬆且有點任性的意味」，反而是流於一種「緊張的矯飾風格」，其筆墨線條突兀而急於標新立異，「似乎是因為過於明顯地想得到生動的效果所致」。

一個看上去稀鬆平常的「鬆」字，居然成為無數職業畫家的仇敵，不管他們的技巧如何精湛發達，卻終其身得不到一個「鬆」字。

而對文人畫筆墨的評價，經常用到的是「鬆秀」二字。「秀」似乎還容易理解一些，「鬆」呢？怎麼個「鬆」法？高妙在何處？為什麼畫匠們「鬆」不起來？

決定筆墨好壞的，是用筆。但是，人們往往熱衷於討論筆法，將「用筆」等同於「筆法」，而忽視了「用筆」中與「筆法」同樣重要的另外一個部分－「筆意」。

這是一個大的問題。

明人李日華記載：「嘗聞白石翁集畫一篋，俱未點苔，語人曰：『今日意思昏鈍，俟精明澄澈時為之耳』。」寫意畫中的「點苔」無疑是需要筆法的，但如果僅僅掌握正確筆法就足夠的話，為何作為一代宗師的沈周還必須「俟精明澄澈時為之」呢？

再引用蘇軾的一句名言 ——「觀士人畫如閱天下馬，取其

意氣所到。乃若畫工，往往只取鞭策皮毛，槽櫪芻秣，無一點俊發，看數尺便倦」。「士人畫」之所以好，在於有「意氣」，「畫工畫」並不缺少筆法，而之所以讓人「看數尺許便倦」，原因是「無一點俊發」，也就是缺乏「筆意」。董其昌提出「南北宗」論，極力推舉南宗畫，也是從筆意出發。他認為一旦落入「畫師魔界」，則「不復可救藥矣」。

在中國繪畫史上，「匠氣」一詞，可以說是對一個畫家最為負面的判語，與之相對應的，則是「書卷氣」、「士氣」。導致這兩者間判然分別、勢同冰炭的，不是筆法，而是筆意。

那麼，筆意的本質是什麼，怎樣才是筆意的高境界？歷來對文人畫筆意的描述，可以用「虛靈微妙、隨機生發」八個字來概括。清人惲格曰：「元人幽秀之筆，如燕舞飛花，揣摩不得。又如美人橫波微盼，光彩四射，觀者神驚意喪，不知其所以然也。」

「虛靈微妙」也好，「揣摩不得」也好，「不知其所以然」也好，都是強調用筆的靈變不拘，不得有固定的套路與趨勢。「纖微要妙，臨事從宜。」只有做到了這一點，才能產生「如在山陰道上行，山川自相映發，使人應接不暇」的效果，否則，觀者興味索然，自然是「看數尺許便倦」了。

看來，一個「鬆」字，決非從字面看上去那麼簡單。究其本質，也是不落格套、「不確定性」、「虛靈微妙，隨機生發」的意思。

明　徐渭　雜花圖（局部）

　　而虛靈微妙的筆意，來自虛靈不昧的心性。王陽明《傳習錄》曰：「……虛靈不昧，眾理具而萬事出。」當心的狀態達到「虛靈不昧」，也就是非常安寧、抱一、虛靜的時候，才不會被各種衝動、慣性、習氣、障礙所「綁架」，才能夠真切地體察到各種事物的內在規律，進而從容自由地應對萬事萬物。孔子的「毋意、毋必、毋固、毋我」，《金剛經》的「應無所住而生其心」，也可以用來印證這一道理。

　　「緊張」、「矯飾」、「突兀」、「急於」、「標新立異」、「過於明顯地想得到生動的效果」，從高居翰對職業畫家筆意的這一連串描述不難看出，筆意的背後反映出的是作者的心態。當筆法掌握之後，真正在使轉那枝筆的，不是手腕，而是心意。

　　北宋大畫家郭熙認為，「每一景之畫，不以大小多少，必須

　注精以一之，不精則神不專。必神與俱成之，不與俱成則精不明」。他還列舉了在「惰氣」、「昏氣」、「輕心」、「慢心」等各種不佳心態下導致的各類筆墨弊病。郭熙的「神專精明」，與沈周的「精明澄澈」說明了同一個道理：筆墨的背後是筆意，筆意的背後是心性。

　　而心性的修練，屬於畫外的「功夫」。而這正是畫匠們的最大短板，也是擺脫「匠氣」，走向「鬆秀」的攔路石。

筆墨之「厚」為何物？

在中國傳統藝術的品評上，「厚」，是一個很重要的字眼。

而當代書畫印之通病，正在於「厚」的缺失。

缺了一個「厚」字，於是有甜俗、卑瑣、尖刻、淺薄，有浮躁、扭捏、怪誕、狂野，有怯弱、板滯、破敗、枯陋……諸弊叢生，不可勝舉。

1934 年，黃賓虹首次舉辦個展時在給友人的信札中寫道：「近時尚修飾、塗澤、細謹、調勻，以浮滑為瀟灑，輕軟為秀潤，而所謂華滋渾厚，全不講矣。」黃賓虹以「華滋渾厚」為山水畫之極，則可謂卓識。多年以來，「黃賓虹」不可謂不熱，學黃賓虹的，以「華滋渾厚」為標榜的，亦不可謂不多，然而，胡亂塗抹故作高深的比比皆是，真正能與「厚」字沾邊的卻難得一見。非但如此，許多畫家甚至連黃氏當年所批評的「修飾、細謹」都做不到。

可見今人對於「厚」的好處，非不知也，非不為也，乃不能也。

那麼，究竟「厚」為何物？如何能「厚」？欲「厚」而不得，難處在哪裡？

從基本字義看，「厚」解釋為：「扁平物體上下兩個面的距離」，所以有「厚度」之說。用在對人對藝術的評論，則是「厚」的引申義。跟「厚」字相關聯的，有「厚重」、「深厚」、「雄厚」、「渾厚」、「濃厚」、「寬厚」、「溫厚」、「拙厚」、「圓厚」，乃至「清厚」。

以「厚」喻人，主要指的是包容蘊蓄、誠摯篤定和一種深沉的韌勁。

《易經》有坤卦，其《大象》曰：「地勢坤，君子以厚德載物。」德之厚，以其能載物。《史記·高祖本紀》中劉邦說：「周勃重厚少文，然安劉氏者必勃也。」《論語》中曾子有一段著名的話：「士不可以不弘毅，任重而道遠。」「弘」為廣大，「毅」為強忍，說的也是包容、誠摯和韌勁。「弘」而「毅」，則近於厚，則足以「載物」，足以任重致遠，足以有所為而無大過。

以「厚」言藝，風格追求上的「厚重」、「渾厚」似乎易於領會，但首先必須鑑別真「厚」與偽「厚」，厚不是粗大，不是痴重，不是渾濁，不是臃腫。袁枚《隨園詩話》卷二中提到「作詩不可不辨者，……厚重之與笨滯也，縱橫之與雜亂也，亦似是而非。」

依筆者的理解，「厚」，在本質上，是創作者所具備的一種調和融通與變化出奇的能力。

書畫重用筆。繪畫的「骨法用筆」，書法的「筆貴中鋒」，皆為千古不易之理。然用筆之奧妙在調鋒，也就是對筆鋒的調節和變化，簡而言之，一曰「攏得住」，一曰「鋪得開」。「攏得住」即為調和緩衝，「鋪得開」方能變化出奇。古人緣何講「筆貴中鋒」而非「筆筆中鋒」？若是要求筆鋒始終保持垂直於紙面，拘泥刻板，談何藝術？

南宋　蕭照　關山行旅圖

中鋒之關鍵，是對筆鋒趨向的調節駕馭，隨時隨處讓筆鋒從各種偏側或散亂狀態回復到最佳狀態，然後再向四面八方出發，從而令筆勢「迴圈超忽」，用之不竭，動而愈出。中鋒說到底是一種動態平衡能力，具備了這種能力，在用筆上才能做到收縱有度，進退自如，「動如脫兔，靜如處子」。然而這種能力的養成，非一朝一夕之功，需要一個漸進的錘鍊過程。所謂筆力之「厚」，也正在此處。

　　「厚」，在外相上，表現為層次之豐富與格局之寬裕。一幅山水佳作，當求之於筆墨之蓊鬱鬆秀，氣象之宏大曠遠；一篇文學名作，當求之於描寫之細膩入微，結構之跌宕起伏。圍棋中的「厚勢」，實際上也與層次、格局有關，得「勢」者擁有更大的騰挪空間和更多的變化可能性。《孫子兵法》曰：「無邀正正之旗，勿擊堂堂之陣，此治變者也。」陣容堂正者具有「厚勢」，奇正相生，唯正者能出奇。

　　其實無論在任何領域，但凡大家，必有「厚」相。足球巨匠席丹（Zidane），最為球迷樂道者乃其控球能力與大局觀，不管多險的來球到了他的面前都會變得馴服，而從他腳下傳出的球則如生花妙筆，恰到好處。一個「演技派」影星，必定善於調節變化自己的表情與舉止，做到層次豐富，過渡微妙；一個「實力派」歌手，必定善於調節變化自己的喉音與氣機，做到幅域寬廣，餘音繞梁。如此才能動人之心，移人之情。

行文至此，或許有人要問：「厚」之為言，既可論人，又以談藝，二者間究竟有無內在之連繫？

「厚」者，既關乎先天之賦秉，亦賴於後天之蒙養。

而唯真誠篤定、沉潛執著，能令弱者強，濁者清，薄者厚。

人如其藝，藝如其人。為人不「厚」，焉得藝術之「厚」？

面具？面目？

以何種面目示人，可能是最讓古今中外藝術家們「糾結」的問題了。

為藝而能成「家」者，自然要有屬於自己的面目。一部藝術史，實際上就是由一張張不同的「面目」組成的。

對待「面目」問題的態度，可以看出東西方藝術的不同傾向。西方藝術強調個性與創造，求新求變乃其核心意識。英國人艾略特說：「每有新的作品產生，傳統均將為之移動，並賦予新的位置與觀點。」一種風格、一個面目一旦被創造出來，同時意味著結束。

而中國的所有藝文學問，更注重的是「和合」與「會通」。所謂「究天人之際，通古今之變」，「通」是「變」的前提，沒有真正的「通」，就不可能有真正的「變」。個性融匯包孕於共性之中 —— 人無個性，不必交流，人無共性，則無法交流。創造也必須根植於「道」、「理」，否則將成為無源之水、無本之木。更多的時候，「變」不是刻意「求」來的，而是在境遷、時易下「不得不然」的結果。

當然，中國傳統的藝術家也並非不講個性。清代「四僧」之一的石濤，就是一位個性強烈的人物。他有句畫家們耳熟能詳的話：「我之為我，自有我在。古之鬚眉，不能生在我之面目；古之肺腑，不能安入我之腹腸。我自發我之肺腑，揭我之鬚眉。縱有時觸著某家，是某家就我也，非我故為某家也。」但石

濤之所以能夠提出著名的「一畫論」，正是源於對傳統的洞徹，乃至由畫理上「通」於哲理。唯其能「通」，成其能「變」。至於他的筆下為什麼有時會「觸著某家」？無非各家各派早已爛熟於胸，打成一片，進而找到了各家之上的那個「源頭活水」。

「揚州八怪」也是以面目獨特著稱。李方膺在一則題梅花詩中說，「畫家門戶終須立，不學元章與補之」。實際上，他的墨梅恰恰學的就是南宋的楊補之。他的「不學」，正是以「學」為筌蹄。

啟功先生的說法更足以讓人吃上一驚，「（學古人）學之不能及，乃各有自家設法了事處，於此遂成另一面目。名家之書，皆古人妙處與自家病處結合之產物耳。」

圍繞「面目」，可以展開諸多話題，而這些話題處處牽涉到藝術領域的深層原理。

比如，面目有外露與「隱秀」、鮮明與含蓄之分，就像我們不能說一個長相耐看、不事鉛華的女孩子沒有「面目」。

以前讀到蘇東坡對隋代大書家智永的評價：「精能之至，反造疏淡」、「反覆不已，乃識其奇趣」，總覺得是一句泛泛而談的「漂亮話」──智永的字給人的感覺分明是「散」、「慢」、「熟」、「軟」嘛！然而，近年來，也許是自己對書法有了更深入的認識，居然從智永的那種「散緩不收」裡，看到了動心駭目的精當與遒勁。古人誠不余欺也！

作為一個熱誠的書法愛好者，理解一位前賢的作品，前後

清　石濤　設色山水冊

花了二十年時間，這無疑足以證明中國傳統藝術的高深與偉大。但反過來看，智永的書法是不是過於淵深玄淡，面目不夠鮮明呢？按照今天評價藝術的標準，是不是少了些「創新」呢？對此，坡翁仍然有他的解釋：「永禪師欲存王氏典型，以為百家法祖，故舉用舊法，非不能出新意求變態也。然其意已逸於繩墨之外矣。」

從事藝術的出發點，某種程度上決定了對待面目的態度。書法之所以為書法，因有個「法」在。智永的用心，要為「二王」一系的書風進行法度上的梳理和完善。至於面目上的「創新」，非不能也，乃不為也。那麼，他的書法究竟有沒有面目呢？當然有的。他的面目是一種「內俏」，要在「逸於繩墨之外」的那種意態中去體會。而今天的人們，無論在創作還是欣賞上都已經「人心不古」，都在尋求「瞬間的感官刺激」，所以藝術家往往以吸引眼球、嘩眾取寵為當務之急，所以要挖空心思地「出新意」和「求變態」。

面目與風格不同。一個藝術家可以嘗試不同的風格，但他不可能有兩副真面目。因此，面目也可以理解為風格背後的「性格」。別林斯基說：「一個詩人的一切作品無論在內容和形式上怎樣分歧，還是有著共同的面貌，象徵著僅僅為這些作品所共有的特色，因為它們都發自一個個性，發自一個統一而不可分割的我。」詩聖杜甫既能寫出「落日照大旗，馬鳴風蕭蕭」，也

能寫出「香霧雲鬟溼，清輝玉臂寒」；既有「會當凌絕頂，一覽眾山小」的闊大，又有「細雨魚兒出，微風燕子斜」的靈巧；但這並不妨礙我們對杜甫「面目」的認識。多樣的風格仍然統一於不變的性格之下。反過來看，當不同的藝術家嘗試同一風格時，恰好可以分別出他們的不同面目。所謂「韓文如江，蘇文如海」，同為豪放一派，韓愈表現出了「渾激流轉」，蘇軾則表現出了「雄曠恣肆」。

　　因此，風格樣式好比一個「外殼」，選擇怎樣的外殼不是最重要的，關鍵在於如何將其完善提升到一個高級微妙的境界，而這個過程則需要精神內質的支撐。金農曰：「予之竹與詩，皆不求同於人也。」他的創新意識很強，標榜「同能不如獨詣」，與智永是兩種不同類型的藝術家。金農畫竹一反傳統，將葉子畫得短闊而豐腴，畫梅也特意將主幹畫得粗粗壯壯的。然而，「肥」和「粗」只是樣式的選擇，並非藝術的完成，支撐這種樣式的，是他作為一個文人畫家的才識、學力與情懷。「反常」的背後，是「合道」。「肥而能清」、「粗而不滯」才是他的真本領，「拙樸雋永」、「雅逸奇古」才是他的真面目。

　　說到金農，自然不能不提及他那有名的「漆書」。我們不妨設想一下，「漆書」這種樣式是不是金農的唯一選擇呢？假如金農未能「有幸」地「發明」出「漆書」，那麼他的書法是不是一無所成呢？這是個蠻有意思的問題。

藝術的樣式，的確是可以發明創造的。從理論上講，一個藝術家只要資源足夠，想像力足夠，就可以創造出無數的樣式。而藝術家的真面目卻是伴隨生命起變化的。神采氣質，唯有「誠於中」，方能「形於外」。樣式與面目兩者間最重要的連繫，在於如何透過一個最恰當的樣式，最充分地承載和呈現你的真面目。

　　今天的眾多藝術家們沉迷於追逐外在的樣式，卻忽視了皮肉之下那個「統一而不可分割的我」。

　　一個最大的誤會是，他們把面具當作了自己的面目。

「遠意」是怎樣實現的？

經常有人問我，當代中國畫的水準與古人相比如何，我只好答曰：唯唯。

水準這東西真不容易說清楚。你說筆墨，他說技法只是表達想法的一種手段；你說境界，他說我們境界也很高，視野比古人開闊多了。

但是，如果問我當代繪畫跟古代相比有沒有什麼不同的地方，我會很肯定地回答，有。最大的不同在於，古人的繪畫，常常能表現出一種「遠意」。

甚至可以說，這種「遠意」是中國傳統繪畫到了成熟階段之後最深層次的追求。你哪怕隨意找來一張佚名的古代山水畫，都能體會到畫面中「遠意」的存在。而今天的中國畫，儘管風格門類五花八門，無所不有，卻唯獨缺席了能夠表達「遠意」的作者和作品。

中國的繪畫為什麼要表達「遠意」呢？

這個問題比較大，要從中國人的人生態度，以及對天地宇宙的看法說起。

一部《莊子》，開篇就是《逍遙遊》。所謂「逍遙遊」，就是試圖擺脫生命中的束縛與障礙，「水擊三千里，接扶搖而上者九萬里」，無所依傍地到達理想中的「遠方」，借此比喻精神上的絕對自由。

然而，在俗世中浮沉的人們，「自由」談何容易？對「自由」

的嚮慕，往往正是對付現實壓迫的一種心理平衡。魏晉人最崇尚自由放浪的生活態度，是因為他們身處的環境最為酷烈，只有縱情山水、享樂與玄談，才能「暫得於己」，讓慘澹壓抑的人生透出一絲縫隙來。中國人所特有的山水詩、山水畫都於此際肇端，隱逸思想也於此際發達。

當一個人流連於山水丘壑時，可以「遠」於俗情，得到精神上的解放。這是中國人逃避現實的獨特方式，也是山水畫能夠在中國繪畫中成為獨立且最為重要的畫科的根本原因。

我們不妨來細讀一下晉人嵇康有名的《四言贈兄秀才入軍》詩：「息徒蘭圃，秣馬華山。流磻平皋，垂綸長川。目送歸鴻，手揮五絃。俯仰自得，遊心太玄。嘉彼釣翁，得魚忘筌。郢人逝矣，誰與盡言？」蘭圃、華山、平皋、長川，無非丘壑山水；息徒、秣馬、流磻、垂綸，無非解脫放下。把這些場景組織起來，無非一幅幅山水畫。而描繪這些山水畫面意欲何為呢？重要的是後面幾句——「手揮五弦，目送飛鴻」，「飛鴻」象徵的正是一種「遠意」，而這「遠意」最終又指向「遊心太玄」的自在自得。

對遠意的追尋，成為中國文人的一個源遠流長的傳統。唐人賈島曰：「分首芳草時，遠意青天外。」元人熊鉌曰：「我來武夷山，遠意超千古。」明末清初的八大山人曰：「春山無近遠，遠意一為林。未少雲飛處，何來人世心。」

以個體之生命，突破世間之束縛，體驗天地宇宙之永恆，體味人在此中之自由，山水詩、山水畫從這個角度承載了中國文化精神的深邃寄託。

繪畫既能寄託「遠意」，接下來問題來了：這種高渺玄虛的「遠意」如何在一幅具體的畫面上得以實現？

以「臥遊」之說聞名的晉宋間畫家宗炳，撰寫了號稱中國第一篇山水畫論的《畫山水序》，內中云：「豎劃三寸，當千仞之高；橫墨數尺，體百里之迴。」千仞之高、百里之迴，是畫家想要表現的「遠意」，那麼手法是什麼呢？宗炳講得非常含糊籠統——豎劃三寸、橫墨數尺，單憑這八個字就可以做到了。這一點鮮明地反映出了中國人的「理論先行」。根據唐代張彥遠對六朝繪畫的描述，當時的山水畫作為人物畫的附庸，仍處於稚拙狀態：「魏晉以降，名跡在人間者，皆見之矣。其畫山水，則群峰之勢，若鈿飾犀櫛；或水不容泛，或人大於山，率皆附以樹石，映帶其地，列植之狀，則若伸臂布指。」

「水不容泛，人大於山。」怎能表現出「百里之迴」的「遠意」呢？張氏又言：「山水之變，始於吳，成於二李。」雖說山水畫獨立、成熟於隋唐，但是從吳道子到李思訓、李昭道，包括標榜「枕上見千里」的王維，都沒有完全解決關於「遠」的問題，直到郭熙的出現。

北宋　許道寧　秋江漁艇圖（局部）

而窺山後，謂之『深遠』；自近山而望遠山，謂之『平遠』。」

現代人自作聰明，往往用西方文化附會中國傳統，把郭熙的「三遠」作為中國人的透視觀來「對抗」西方繪畫的焦點透視。實際上，這既是對郭熙的誤解，又是對自身繪畫傳統的菲薄。郭熙提出「遠」的觀念，目的並不在於忠實地「複製」自然，而是為了透過恰當的圖式，突破山水在形質上的局限。「遠」是山水從實在的形質到虛靈的想像的延伸，近處的山川樹石，襯托出遠處無盡的虛空，這虛空恰是「道」之所存，宇宙之本質、天地之化機所在。

這樣的一幅山水畫的誕生，作為觀者，無疑可以從中體悟到「遠意」所帶來的心靈上的撫慰。

魏晉人所追求的精神自由，終於被安頓在那一抹淺黛色的「遠意」之中了。

視覺上的「遠」透過高超的技巧得以解決，然而，對於創作者來說，卻是一項嚴謹而耗費精力的「工程」，因為空間感的呈現，無疑是繪畫當中有著相當難度的技術活。據郭思回憶，郭熙創作時態度極為認真，每作一圖，必醞釀再三，苦心經營，「如戒嚴敵」，「如迓大賓」。

撇開為稻粱謀的職業畫家不論，對於本想透過畫畫來「解脫放下」文人們來說，「如戒嚴敵」的創作豈非南轅北轍，與「遠意」相悖？

既然畫畫的本意是「暢神」與「怡情」，那麼，一段枯木、一片怪石同樣可以寄託「遠意」。而觀賞評價「士人畫」的標準是「如閱天下馬」，關鍵之處在於「意氣俊發」。「意」在遠則遠，刻畫形似反而成為令畫者與觀者倦怠的羈絆。

　　於是問題又來了：「意氣俊發」如何在一張「士人畫」上得以展現？毫無疑問，只有採取書法性用筆，讓原本作為繪畫手段的「筆墨」成為繪畫的主體，才能達到抒情寫意的自由。於是，宋人蘇軾的「理論先行」，再次透過一整代元人的繪畫實踐得到印證。倪雲林說：「余之竹聊寫胸中逸氣耳，豈復較其似與非？」這讓我們想起了嵇康那首詩中的另外兩句——「嘉彼釣叟，得魚忘筌」。

　　如此看來，中國繪畫中「遠意」的實現，經歷了由題材到圖式再到筆墨，由移情自然到觀照自然再到體悟心性，由向外探求轉而向內修為的發展路線。

　　「生活不止眼前的苟且，還有詩和遠方。」這是今天的我們喜歡掛在嘴邊的一句話。事實上，「詩」和「遠方」能夠給予我們的，都是那一種「遠意」，幫助我們把令人窒息的現實稍稍推遠一點，暫時擺脫一下世俗的鑽營與苟且。

　　那麼，不妨讓話題再回到文章的開頭——為什麼當代的中國畫普遍地缺乏「遠意」？那抹寧靜而清新的「遠意」到底去哪兒了？

　　道理很簡單：當代的多數畫家們，他們的心意都還專注在不遠處的名和利上。

中國畫是一種「功夫畫」？

一、中國畫的特殊性

　　或者說中國畫不應該被世界上其他畫種所替代的原因，是不是可以歸結於：其本質上是一種講求「功夫」的繪畫？中國畫的衰落，中國畫百年來種種探索的不成立、不可延續，中國畫當前的種種亂象與喧爭，都與「功夫」的失卻，以及對「功夫」的誤解和遺忘有關。

二、功夫

　　「功夫」一詞，由於電影的影響，已經成為中國武術的代名詞。實則，「功夫」是貫穿中國所有傳統藝文學問的精髓，蘊含先哲前賢對生命宇宙的深邃參悟。

三、「功夫」與「工夫」同

　　張彥遠《法書要錄》卷一：「宋文帝書自謂不減王子敬。時議者云：『天然勝羊欣，功夫不及欣。』」這是以「功夫」論書法；韓偓《商山道中》詩云：「卻憶往年看粉本，始知名畫有工夫。」這是以「功夫」論畫；王若虛《滹南詩話》卷下：「而至老杜之地者，亦無事乎『昆體』功夫。」陸游《夜吟》之二：「六十餘年妄學詩，工夫深處獨心知。」這是以「功夫」論詩；《朱子語類》卷六九：「謹信存誠是裡面工夫，無跡。」這是以「功夫」論心性修

為。其他如戲曲、弈棋、工藝、飲食、建築等，無一不以「功夫」立本，當然了，還有「功夫茶」。

四、今天的中國畫

人人講創新、講風格、講個性，然而放眼望去，畫面非污濁即薄弱，非粗陋即瑣細，用筆或含糊苟且，或生硬刻板，或草率幼稚，或矯揉造作，不堪反覆欣賞，乃至無法卒讀。原因為何？一言以蔽之一沒有「功夫」。

五、「功夫」在內不在外

曾經接觸到老一輩武術宗師打拳的片段錄影，他們的動作看上去簡單而質樸，並沒有想像中的「漂亮」，甚至可以說有些「古怪」。中國的武術走向表演競賽，是一個自廢「功夫」、向體操舞蹈靠近的過程。一位民間武術家在觀摩刀術比賽後，感嘆道：「……跳起來向背後連砍三刀，這動作是好看，可實戰中沒等你跳起來，背後已經著了對方一刀。」傳統武術的退變，與書法、繪畫因展覽機制而一味追求「展廳效果」如出一轍。但凡外在的東西才可以明確化、量化、指標化。這就像「望、聞、問、切」、「辨證論治」原是中醫藉以立身的「功夫」；然而，今天醫學院出來的中醫已經長著西醫的腦袋，只會根據檢查單開處方，把看家的「功夫」丟棄了。

六、自廢武功

簡而言之，中國文化在追求「進步」的百年歷程中，成功地實現了「自廢武功」。美術學院國畫系招生只考素描、色彩，不考書法、古文，只是其中一個小小的縮影。

七、中國畫是一種「功夫畫」

中國畫的品鑑體系，從氣韻神采，到格調境界，也是圍繞「功夫」這個核心建立起 來的。放棄「功夫」，等於放棄了自己的整個「語言系統」，而以他人的標準為標準。

八、中國畫的廢卻「功夫」

從打倒董其昌、「四王」開始。若要重拾「功夫」，也必須從重新認識董其昌、「四王」開始。

九、「功夫」以法度為起點

法度為「功夫」之極詣。唯通徹大意者始可言立「法」。格律、程式是藝術到了最高境界之產物，乃天才之憑藉，而每為庸人所詬病。故孟子曰：「大匠誨人必以規矩，學者亦必以規矩。」

明　唐寅　款鶴圖（局部）

十、前人論書法

　　前人論書法用筆曰：「八法轉換，要筆筆分得清，筆筆合得渾。所以能清能渾者，全在能留得筆住。」筆筆分明，又筆筆和合，離合之際，「功夫」存焉，入門起手時如是，從心所欲時亦如是。一句「能清能渾、留得筆住」又談何容易哉！

十一、繪畫「功夫」在用筆與用墨

　　然筆為墨之統帥。一樹一石即為「功夫」，亦可以書法為「功夫」。此為中國繪畫特異之處。黃賓虹先生一語道破中國繪畫「功夫」之奧祕：「……（繪畫）用筆之法從書法而來，如作文之起承轉合，不可混亂。起要鋒，轉有波瀾，收筆須提得起。

一筆如此，千筆萬筆無不如此。雖古有一筆書，陸探微作一筆劃，王蒙一筆有長十餘丈者，仍是用無數筆連綿不絕，非隨意曲折為用筆。唐褚河南每寫一點，必作『S』，此真書畫祕訣，用筆之法洩漏幾盡。積點成線，一畫一直，無不皆然。」此言與石濤和尚「一畫論」同一鼻孔出氣。

十二、功夫在簡不在繁，在平實不在虛妄

「攤、膀、伏」是詠春拳的「功夫」。「唱、念、做、打」是京劇的「功夫」。「仁、義、禮、智、信」是做人的「功夫」。《中庸》云：「君子之道費而隱。夫婦之愚，可以與之焉，及其至也，雖聖人亦有所不知焉。夫婦之不肖，可以能行焉，及其至也，雖聖人亦有所不能焉。」藝術之「功夫」亦然，雖庸愚亦可「起手」，雖天才未能窮盡。連美國的「籃球之神」喬丹也有類似的感悟：「籃球的最高境界，除了基本功，還是基本功。」

十三、「技進乎道」

技進乎道，是對「功夫」的最好解釋。庖丁解牛、佝僂承蜩、賣油翁、紀昌學射，一部《莊子》，苦口婆心，反覆譬喻。

十四、師古人，進而師造化、師心源

為什麼古人強調繪畫先要師古人，進而師造化、師心源？師古人是為了學習法度規矩，獲得「功夫」的進階，如此方可具備師造化能之力。否則，直接面對自然，不知從何處下手，只能「師心自用」了。

十五、法度用來塑造人，而非用來束縛人

法度用來塑造人，而非用來束縛人。能夠繼往開來，創造新程式，開闢新境界，固為藝術之「第一義」，而謹守矩鑊，克紹箕裘，維繫斯文於不墜，亦為傳統之功臣。你若是天才，沒有什麼可以束縛你；你若是不是天才，出規入矩、大方家數總比魯莽滅裂、誕妄造作來得好。

十六、拳不離手，曲不離口

「功夫」的另一詞義為「光陰、歲月」，古人云「拳不離手，曲不離口」，獻身藝術者，「功夫」不可離身。「道也者，不可須臾離也，可離非道也。」

十七、以此相間，終生不易

　　李可染說：「用最大的功力打進去，用最大的勇氣打出來。」此言膾炙人口，然以此理解傳統「功夫」，尚隔一塵。「功夫」只有向上，不存在「進去」和「出來」。所以，冰雪聰明如董其昌，仍需「與宋元人血戰」。才情富贍如王覺斯，「一生吃著二王法帖」，一日臨帖，一日創作，「以此相間，終生不易」。他們都很清楚，「功夫」之道，捨此並無他途。

十八、練「功夫」

　　當代從事書畫藝術的，天資過人者並不缺少。他們為什麼不肯下決心練就「功夫」呢？除了認知上的問題，大約還有這麼幾層盤算：一是練「功夫」需要投入畢生的精力；二是投入畢生的精力也未必能夠練成；三是就算練成了也未必有人賞識。

十九、功夫不負有心人

　　世人常言「功夫不負有心人」。須是有心。

「繁」與「簡」，孰高下？

　　閒聊時，一位年輕國畫家向筆者抱怨一如果不耗費大量的精力，把一幅作品畫得很「細」很「多」，就別想進入美展。他以不容置疑的口吻說，假如齊白石活在今天而且還沒有出名的話，他的畫肯定也入圍不了全國美展。我說，你的看法有道理，美展的機制和導向值得質疑。但是，今天，真的有齊白石嗎？

　　畫家還有他的另一個困惑 ── 為什麼經常看到的「藝術」無非兩種：一種以「勤勞」取悅人，一種靠「忽悠」唬人？我說，藝術搞得不好，總是陷於兩端，要麼瑣細，要麼草率，要麼匠氣，要麼江湖氣。從來就是如此，只不過現在更突出罷了。

　　接著，這位朋友提出了一個比較「學術」的問題：一件藝術品，究竟需要多少的「訊息量」，才是「足夠」的？

　　繁與簡，是藝術創作與賞鑑的一個重要「議題」，無論古今中外。

南宋　趙孟堅　水仙圖卷（局部）

　　中國人似乎是以簡為貴的，講「空靈」，尚「蕭散」，「以少勝多」，「惜墨如金」，「絢爛之極，複歸平淡」。這背後有哲學的源頭，如老莊所言，「大音希聲，大象無形」，「夫虛靜恬淡，寂漠無為者，萬物之本也」。

　　「簡」是不容易的。對「簡」的追求，實為一個概括、昇華的過程。「簡」不是「少」，不是淺薄與空洞。「一木一石」，當有「千岩萬壑之趣」。「言簡」的另一面是「意賅」。

　　連今天的廣告詞，都懂得標榜「簡約而不簡單」。

　　那麼「繁」呢？真正審美意義上的「繁」，也不是堆砌和多餘。「繁」與「簡」乃一對相互參照、互為依託的辯證關係，而非雅俗之鴻溝。商周青銅器之繁複瑰奇，與宋代五大名窯之簡淡素樸，你能說何者為高，何者為下嗎？

　　歷代畫論中談及繁簡的，不乏精闢之見。惲壽平的《南田畫跋》中提道：「文徵仲述古云：『看吳仲圭畫，當於密處求疏；看倪雲林畫，當於疏處求密。』家香山翁每愛此語，嘗謂此古人眼光銖破天下處。」近人吳湖帆摹古功力深厚，他在《丑簃談藝錄》中的一段話講得更為切實透徹：「學古人畫至不易。如倪雲林筆法最簡，寥寥數百筆可成一幀，但臨摹者雖一二千筆仍覺有未到處；黃鶴山樵筆法繁複，一畫之成假定有萬筆，學之者不到四千筆，已覺其多。」

　　繁由簡入，簡由繁出。不能簡者必不能繁，不能繁者必不能簡。「宋人千筆萬筆，無筆不簡；元人寥寥數筆，無筆不繁」。

　　大凡大師傑作，必能在精微與渾茫之間調劑得宜。層巒疊嶂無非幾個大的開合，難在脈絡清晰，節奏鮮明。而疏林淺水正需筆意周詳，層次豐富。

　　從畫理思辨而言，「繁」與「簡」相反相成，殊途同歸。從創作的角度來看，宜「繁」宜「簡」，其旨有二：一曰心性之傾向，一曰表現之需要。

　　金農的梅花繁枝密萼、瓊瑤滿紙，卻能雅逸沖和，不覺煩悶瑣碎。八大的鳥、魚，筆跡至簡可數，不唯精氣逼人，就連空白處都有一種「充滿感」。

　　古人造器之妙，凡突出色彩紋理者，則造型單純；注重造型表現者，則色彩單純。要在不令作品主題衝突，「資訊過量」。

文學上亦是如此。劉勰曰：「句有可削，足見其疏；字不得減，乃知其密。」繁簡只是風格的區別，「無可削」、「不得減」則是共同的標準。白居易《長恨歌》、《琵琶行》鋪陳排比、渲染備至仍不嫌其「多」，蘇軾《記承天寺夜遊》僅八十多字卻神味雋永，「盡得風流」。

　　學古人畫為何「至不易」？正因其無論繁簡，均以筆法之提煉與純粹為前提，如龔賢所言，「一筆是則千筆萬筆皆是」。

　　合道者，繁簡不異；不合道者，簡繁皆非。

「有餘」乎，「不足」乎？

　　「進步」，幾乎是一個絕對的褒義詞。小時候，經常聽到別人對我們說：「祝你學習進步！」成人以後，我們常常送出這樣的祝願，至於自己是否還在進步，卻似乎不太關心。

　　從事藝術的人跟常人不同，他們大概總是希望並且努力在藝術上取得進步的。吳昌碩臨石鼓文六十年，「一日有一日之境界」，齊白石的繪畫大成於晚年，這些都是聽起來十分勵志的案例。

　　然而，藝術的學習，到了一定的階段之後，「進步」往往會成為一件艱難的事情，「盤旋不進」才是常態。古人常嘆息曰：「長年未能寸進。」今天的傳統書畫家們也注意到這樣一個現象：五十歲左右是藝術生涯的一個「坎」，只有個別人能夠繼續突破和「進步」，大多數人則原地踏步甚至走下坡。

　　蘇軾《記與君謨論書》云：「往年予嘗戲謂君謨言，學書如溯急流，用盡氣力，船不離舊處。君謨頗諾，以謂能取警。今思此語已四十餘年，竟如何哉？」關於這則掌故，後人往往過度演繹，將「如溯急流」解讀為用筆上的逆勢取「澀」。其實坡翁說得再明白不過了，書法的學習，一旦到達了一個「平臺期」之後，真的如逆水行舟，「用盡氣力，船不離舊處」。

　　拿本人來說，拈筆寫字至少也有三十年時間了，近年來每每感到困惑：按說自己對書法的愛好不可謂不深，用功也不可謂不勤，為什麼迄今還是拿不出令自己滿意的「作品」來呢？而

筆者的一位友人酷愛寫意畫，從二十年前第一次看到他的畫，其構圖意境就頗具美感，但隨著時間的推移，竟越發茫然，不知道藝術「進步」的方向在哪裡。我倆曾多次就這個問題展開討論，有時候甚至會懷疑自己是否具備藝術的天賦。

　　直到有一天，無意中讀到清代畫家惲壽平《甌香館集》中的一段話，頓時恍然大悟。惲壽平是這樣說的：「凡人往往以己所足處求進，服習既久，必至偏重，習氣亦由此而生。習氣者，即用力之過，不能適補其本分之不足，而轉增其氣力之有餘，是以藝成而習亦隨之。」

元　錢選　山居圖（局部）

　　但凡與藝術結緣者,多半出於興趣,而興趣則同時意味著天性所在。憑藉此「天性」,在較短時期內於藝術能夠有所「深入」,否則無法保持其興趣。然而由於稟賦所偏,在學習過程中自然會出現「有餘」與「不足」之處,問題是,人們為什麼總是在「有餘」處持續用力,而不願意去彌補「其本分之不足」呢?除了思維慣性發揮作用外,更深層的原因是,於「有餘」處能夠感受到自己的能力,以及能力所帶來的「快感」;而要彌補改進「不足」之處,則是一件麻煩而「乏趣」的事,需要清楚的認知和直面自我的勇氣。正如一個偏好進攻的競技選手,要想改變防守意識的薄弱,如果沒有教練的訓督與引導,光靠其自身是難以辦到的。潛意識裡的迷戀、畏難與惰性,會讓他尋找各種「有利」的理論來為自己開脫,因為「人們總是看到自己想看到的,求印證已有的」。

　　就筆者自身的習書經驗來分析,從一開始就注重筆法與點畫,而忽視結體與章法。由於在用筆中漸能體會到那種「擒縱」的妙處,看到筆下線條品質的提高,於是臨帖時全副心思都在筆尖上,就如一個足球選手只會埋頭盤球,不去觀察周邊情勢與場上全域。更重要的是,還能為自己的這一傾向找到有力的理論依據 —— 趙孟頫不是說了嗎,「書法以用筆為上,而結字亦須用工」。我也並非不重視結體呀,等我把筆法先練成了,再來仔細研究也不遲。每當感覺自己的書法停滯不前時,就把原因歸結到用筆「功夫」不夠上,於是,「不能適補其本分之不足,

而轉增其氣力之有餘」。殊不知事物總是相互依存普遍聯繫的，並沒有孤立存在的「功夫」，「力屈萬夫」與「韻高千古」不是割裂開的兩件事，力在韻中，韻在力中，筆法筆力的真正提升，也應在結體與謀篇的運用過程中得以實現。

而筆者的那位友人則恰恰相反。他的形式美感來自天賦，畫畫時構圖布局幾乎不假思索，而都能達到平衡與和諧。所以他每一提筆，總是著眼於「整體性」，總是「作品意識」先行，而不肯沉下心來，從一株樹一塊石開始，在筆法墨法上用功。臨摹古人佳作時，也都在圖式上打主意，試圖取他一杯羹，泡成一鍋湯。年與時馳，他的「作品」不可謂不多，題材樣式不可以謂不廣，然而遠觀則「氣韻」生動，近看則筆墨虛浮，找不到「骨法」所在。

世上事其實並沒有難與易的絕對分界。心之所在，難者化為易；心不在焉，則易者翻為難。所謂「本性難移」，重在「難」字，而並非不可以「移」。所難者何？難在覺悟耳。因為常人總是執迷於「己所足處」，不願意去深究與面對「其本分之不足」。要想做到像魯迅先生那樣，「更無情面地解剖我自己」，是需要很大的勇氣的。從這個角度看，「知難行易」一語，自有它的道理在。

也許有人會疑慮：當你轉頭去彌補「本分之不足」時，會不會丟掉原來的長處？實際上，人的最大力量，正源於對自我的

超越。西哲阿基米德曰：「給我一個支點，我將撬動整個地球。」對於個人的完善提升而言，你的「不足」之處，正是那個槓桿的支點所在。

換句話說，一個人如果能夠在「弱處」增長一寸，那麼，他原來的「長處」也許將被放大一丈。

「必然」耶，「偶然」耶？

　　「必然」與「偶然」，向來是藝術創作領域爭論不休的一個核心話題。文藝復興大師達文西據稱是歷史上最善於思索的一個藝術家。他的作品中的每根線條、每片顏色，都是長久尋思的結果。達文西除了考慮所追求的目標，同時也探討達到目標的方法。在他看來，偶然與本能，只能在「一般藝術製作」中占有重要的位置。

　　當然，達文西只是代表了一個極端，所謂「雕琢之致，翻成自然」，類似於詩詞創作中「兩句三年得」、「撚斷數根鬚」的「苦吟派」。我們不能無視那些「下筆萬言，倚馬可待」的「激情派」藝術家，比如浪漫不羈的詩仙李太白，狂草大師「顛張」與「醉素」，繪畫中的王洽潑墨、米家雲山，以及現代畫家傅抱石激情澎湃，「往往醉後」的「抱石皴」。

　　同樣是畫嘉陵江山水，李思訓「期月方成」，吳道子則「一日而就」。藝術是一種創造性的勞動，的確存在「興往神來」、「妙手偶得」的情形，於是大家將其歸之於說不清道不明的「靈感」。然而，靈感的特點正在於它的隨機性與偶然性，所謂來無影而去無蹤，人類至今還沒有找到控制靈感產生的辦法。

　　1931 年，徐悲鴻為齊白石編輯畫冊並作序，序言中有一段相當精闢的論述：「藝有正變，唯正者能知變。變者系正之變，非其始即變也。藝固運用無盡，而藝之方術，至變而止……由正而變，茫無涯濱……及其既變，妙造自然……」

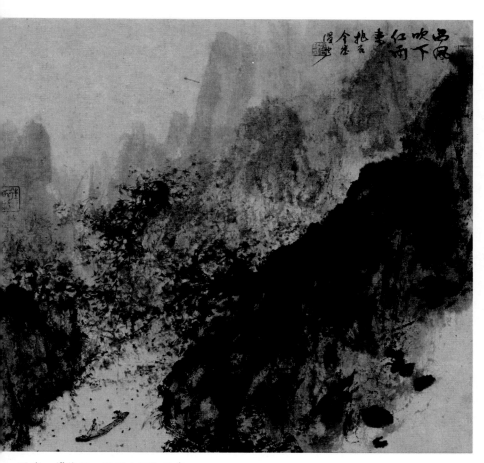

現代　傅抱石　西風吹下紅雨來

徐氏提到的「正」與「變」，正是藝術創作的必然性與偶然性。

這裡的每一層意思都極為重要——「唯正者能知變」，只有真正掌握了必然性的規律，才可能駕馭偶然性的靈感。

「變者系正之變」，那個神奇的「百分之一」的靈感並非從天而降，恰恰是孕育於「百分之九十九」的汗水之中；「非其始即變也」，一開始就想抄捷徑，直奔那偶然性而去，是注定「此路不通」的。對於抱著這類想法的「聰明人」，徐悲鴻毫不客氣地斥之為「淺人」，指出他們所追逐的「變」，只不過是「似是而非之偽德」，與「粗陋荒率之敗象」。

關於「唯正者能知變」的道理，明代的董其昌在《畫旨》中有著類似的說法，「……士大夫當窮工極妍，師友造化。能為（王）摩詰，而後為王洽之潑墨；能為（李）營丘，而後為二米之雲山」。清代的鄭板橋在談及「工」與「寫」的關係時，也說了一句充滿「辯證」意味的話：「必極工而後能寫意，非不工而後能寫意也。」

記得有位研究中國古代美術史的西方學者說過一句話：即便是第二等的人才耽於寫意畫，也會導致「衰敗」。其中「衰敗」一詞給筆者留下了很深的印象。這句話的深層含義是什麼呢？相對於工筆畫而言，寫意畫強調超越技巧與法度的約束，講究筆墨的隨機生發，似乎更傾向於藝術中的偶然性而非必然性。然而，殊不知寫意畫的「偶然」，正是建立在技巧與法度的「必

然」的基礎之上，是藝術到了高級階段的產物。沒有技巧法度的「必然」作為基礎，所謂的「偶然」，所謂的寫意，只能是空中樓閣。

　　一定有人會問，總是有天才吧，天才行事獨特，也許用不著那麼累，可以走「超常規」的路徑，越過「必然」，捕捉「偶然」，直接進入藝術的「自由王國」。問題是，哪有那麼多的天才？而且，旁人怎麼知道天才有沒有用功，或者以怎樣的方式用功？

　　「看似平常最奇崛，成如容易卻艱辛。」藝術之路如果真的那麼平常容易，那麼藝術就失去了她的尊貴與光輝，也就不成其為藝術了。

「變」，還是「不變」？

易曰：「窮則變，變則通，通則久。」這句話到了維新變法的時候，被康有為拎出來作為思想上的一把大旗。

變，是沒有錯的。宇宙萬物無時不在變動之中。但是，中國人看問題，總是傾向於兼舉兩端，「執兩用中」，在「對立統一」中把道理講清楚。既然有「變」，就有「不變」。秦漢以後，研究《易經》的學者們對於「易」字的含義進行了探討，提出了「三易」之說：變易、不易、簡易。這「三易」概括了《易經》思想的三大原則。

實際上，中國文化就是一個善變的文化，而其生命之強韌，氣運之綿長，卻成為人類歷史上的奇跡。唯其不變，故能成其變；唯其善變，故能成其不變。

子曰：「殷因於夏禮，所損益可知也；周因於殷禮，所損益可知也。其或繼周者，雖百世可知也。」孔子通常不愛講大話，為什麼在這裡敢說「百世」之後的禮他都能知道個大概？「三代不同禮」，有損之，有益之，因為社會生活不同了，「禮」自當隨時代而變。然而，制定一代禮法的出發點和精神實質則不變。「禮之初，緣諸人情」，制禮的目的是為了實現人群的和睦相處，人心不變，「禮」之「意」亦不變。

中國的繪畫到了康有為的時代，是否真的走上了「窮途末路」？現在回頭細想，恐怕未必。只是國運衰靡，人們對一切現狀失去了信心。康有為百忙之際也不忘對中國畫發表一番高

論，他在《萬木草堂藏畫目》中再次提到「凡物窮則變」，「如仍守舊不變，則中國畫學應遂滅絕」。但他開出的藥方卻有點出人意料，並不主張全盤向西方學 ——「鄙人藏畫、論畫之意，以復古為更新」。

當然，中國畫在 20 世紀，沒有按照康有為「以復古為更新」的路子走，而是目光向外，變變不已。這場曠日持久的革新改造運動，與波瀾起伏的社會思潮相始終，不可謂不真誠，不可謂不徹底，投入的陣容不可謂不強大，嘗試的方向不可謂不多，然而這些令人尊敬的努力，只是留下了諸多「此路不通」的標示牌，卻未能踩出一條可以繼續走下去的坦途。

在今天，當一味玩弄「空虛荒誕」的西方當代藝術都已陷入迷惘，試圖抄襲他人理念從而引領中國傳統藝術走向「當代化」的那些弄潮兒們，更是失卻「邯鄲故步」，差不多要「匍匐而歸」了。

真正的「變」，必然以「不變」者為依託。「返本」，方足以「開新」。何謂「返本」？就是回到事物深處那個「不易」的核心，而這一核心一定是「簡易」的，是「損之又損」後的那個「道」，那個「精神實質」。從這個「簡易」而「不易」的核心再度出發，才可能實現有意義有價值的「變易」。

《古畫品錄》云：「跡有巧拙，藝無古今。」一藝之存，當有「無古無今」者在。

　　那麼，什麼是中國繪畫「不變」之「本」呢？

　　毫無疑問，「寫意」，是中國畫發展到了成熟階段的產物，也是中國畫得以屹立於世界藝術之林的獨特高超之處。「寫意」者，不外乎兩件事，一是能「寫」，二是要有「意」。當然，這個「意」也有高下雅俗之分。能「寫」者，就是要掌握用筆的規律（包括對紙墨材料的駕馭）。筆墨功力，乃表情達意之前提，所謂「用筆千古不易」。「意」者，則關乎人文，個性風神、情操境界、哲理觀念，涵蓋創作者的整個心靈世界。

　　「寫意」雖不是中國繪畫的全部，然「寫」與「意」、「技」與「道」中所蘊含的哲學思維和文化精神，汩汩然如源頭之活水，無古亦無今。

　　能「寫」而乏「意」，或意趣低下，充其量只能成為書奴畫匠；有「意」而不能「寫」，則如隔靴搔癢，無濟於事。任何時代，任何個人，「創新」也好，「復古」也罷，要想畫好寫意畫，總是繞不開「用筆」和「煉意」這兩件事。這就是中國畫之核心所在，「簡易」、「不易」，而後能「變易」，與世推移，生生不息。

　　我們不必為賢者諱，不妨將這一衡量標準套用在 20 世紀那些國畫大家身上。齊白石、黃賓虹、潘天壽，能「寫」矣，其「意」高矣，有傳承，有創變，風格面目亦「古」亦「新」，奈何世人目之為「傳統一脈之延伸」，不入於以革新改造為先務的「新國畫」之列，詎知其恰為中國畫發展之正途。林風眠、吳冠

清　石濤　設色山水冊

中，學養不可謂不深，畫意不可謂不佳，奈何輕視「千古不易」
的用筆之道，未能跨過筆墨之門檻，失在不能「寫」耳。嚴格地
說，他們的作品，只是「用中國材料畫的畫」，而不可徑稱之為
「中國畫」。

　　一幅〈萬山紅遍〉拍賣了近三個億的李可染呢？他是深知傳
統之重要的，所以提出「以最大的力氣打進去，再以最大的力氣
打出來」。他的直面真山真水的態度，和雄健清新的畫風，都給

新中國的美術界帶來極大的影響。然而深究起來，「李家山水」的心得造詣主要在構圖格局與墨法上，用筆仍未「入道」，離筆墨之高境界終隔一層。其實，古人早就說得很清楚：「……骨氣形似，皆本於立意而歸於用筆」。

再來看看當今的畫壇。「變」則「變」矣，「新」則「新」矣，光怪陸離則有之矣，深諳「立意」與「用筆」之道者，則罕覯矣。習畫者往往不知傳統為何物，卻生怕「被傳統束縛住」，還沒來得及「打進去」，就急吼吼地要「打出來」。

其實，中國傳統藝術的創新是一個自然而然的過程，所謂「花開本無心，水到渠自成」。如果你真正「打進去」了，深得傳統之神髓，就不存在「打出來」的問題，傳統會把你「推」出來的。因為你不是古人，你是一個活在當下的中國人。

風格即弊端？

一位搞了幾年篆刻的朋友，有一次私下跟我探討：「都說篆刻以漢印為宗，為什麼我對明清流派印的美能夠清晰地感受到，而漢印究竟好在哪裡，卻始終不得要領。」

這位朋友是真誠的，因為他說了實話。其實根據我的觀察，沒有看懂漢印的，在篆刻的人群中，甚至在成名的篆刻家當中也大有人在。

平正端莊、質樸渾厚，是漢印、漢隸和漢金文的共同特徵，或者也可以說是「時代氣息」。走平正一路容易出現什麼毛病？板滯。所以，漢人的心思才華，都用在破除這個「板滯」上，採取手段，慘澹經營，力求於平正中見流動、出變化。明清流派印風格外露，滋味濃郁，所以令人一見即喜。漢印含蓄雋永，美在裡層，初若平平，卻耐於咀嚼。

一種風格的樹立，如何能站得住腳，能為觀看者所接受、認可和欣賞，是一個十分複雜的問題，也是每個藝術家都無法迴避的問題。

風格意味著個性，同時也意味著局限性。米元章在《海岳名言》裡說：「……穩不俗、險不怪、老不枯、潤不肥……」但這只是一個主張，是對理想狀態的追求，反過來理解，也就是穩則易俗，險則易怪，老則易枯，潤則易肥。孫過庭在《書譜》序中亦云：「……是知偏工易就，盡善難求……質直者則徑健不遒；剛佷者又倔強無潤；矜斂者弊於拘束；脫易者失於規矩；溫柔

者傷於軟緩，躁勇者過於剽迫；狐疑者溺於滯澀；遲重者終於賽鈍；輕瑣者淬於俗吏。」

風格即習氣，習氣即弊端。

欲表現一種風格，必先認識其弊端，能將「病處」化解，則事過半矣。學習前人，不但應注意其面目鮮明處，更要看到在風格的背後，對個人習氣的控制和調劑。歐字方嚴，然亦有其圓厚處；米字跳蕩，然亦有其沉著處；趙字秀麗，然亦有其雄健處。再打個不恰切的比方，一些名家作品之所以「動心駭目」，給人留下深刻印象，實際上是挑戰風格的極致，可以視為「懸崖勒馬」。世人豔羨「懸崖」風光，卻忽視了「勒馬」功夫。金農的漆書，陳巨來的圓朱文印，再往前一點，就是工匠者流。倪瓚的淡，八大的簡，龔賢的黑，髡殘的渾，學之不當，即墮入魔道，掉下「懸崖」。

風格即是人。真正的藝術成長過程，就是人格的養成，也就是發現自我、完善自我的過程。所謂人品如畫品如書品如詩品，這裡的「人品」並非狹義的道德評價，而是包含了「真我」的全部。

朱子曰：「人之德性本無不備，而氣質所賦，鮮有不偏。」才有庸俊，氣有剛柔，子路之勇、子貢之辯、冉有之智，都是難能可貴的，但孔子並不滿意。子路追隨孔子後，發生了哪些變化呢？「勇」還是「勇」，只是這個「勇」在天性與血氣之外，

119

清　龔賢　山水八景冊

有所滋養，變得趨於收放自如，更有分寸與層次感，更合於
「道」。藝術家常常掛在嘴邊的「突破自我」，也並非丟掉自我，
走別人的路，而是透過從文化傳統的「共性」中汲取養分，糾偏
導正，使「自我」得以提升，表現在個人風格上，更富於彈性、
更高級。西人柏拉圖早就提到藝術的個性與共性問題，認為藝
術創作只有獲得「共性」的時候才得到更大的生命力。

　　共性是源，個性是流；共性是本根，個性是枝葉。「為學當
先求其同，後討於殊」。離開共性一味強調個性，只能是從表面
到表面，從樣式到樣式，無法登堂入室，窺見「堂奧」。

　　事物的發展，總是一個否定之否定的螺旋式上升過程。急功
利，抄捷徑，往往欲速則不達。袁中郎的《隨園詩話》裡有這樣
一段話：「詩宜樸不宜巧，然必須大巧之樸。詩宜淡不宜濃，然

必須濃後之淡。徵口大貴人，功成宦就，散髮解簪，便是名士風流；若少年紈綺，遽為此態，便當笞責。」

今天的我們處在一個「讀圖時代」、「注意力時代」，藝術家們熱衷於「可識別度」、「眼球效應」完全可以理解，他們對於風格面目的自覺意識無疑是前所未有的。然而，前代大師多重傳統，卻能別開生面。今人每言創新，放眼望去，流行畫風流行書風中反而千人一面，何也？

「骨法」是怎麼一回事？

　　中國傳統學問中，由於表述與理解方式的問題，有許多的「關鍵」之處總是沒能說得清楚，而且似乎愈是「關鍵」，就愈是不清楚。至於究竟是古人不願意把它講清楚，還是根本講不清楚，或者其實已經講清楚了，只是我們自己搞不清楚？我一直打算專門寫篇文章討論這個事情。

　　現在先來舉一個例子。比如南齊謝赫在《畫品》中提出的「六法」，被認為是中國古代美術理論中最穩定最有概括力的法則。「六法精論，萬古不移」，的確，用「六法」來評判今天的中國畫，基本上依舊管得住。然而，「六法」中的第一條「氣韻生動」，大家都不難理解，或者說從字面上覺得自己已經懂了。到了第二條「骨法用筆」，就開始摸不著頭腦了 —— 這「骨法」兩個字究竟是什麼意思呢？千載之下，居然沒有人講得清楚。

　　對於「骨法」，通常的解釋不外乎以下三種：第一種觀點是「骨法即線條」，認為謝赫在此處強調了中國畫的「以線立骨」。問題是，勾勒填色是那個時代畫畫的主要方式，所有的人都這麼做，還用得著強調嗎？而且同是用線條勾勒，不同作者間高下懸殊，謝赫在《畫品》中就指出某某人「用筆骨醉」，某某人「筆跡困弱」。其次是「中鋒說」，認為「骨法用筆」就是中鋒用筆。這是挪用書法中的筆法理論來解釋「骨法」。然而書法的「中鋒用筆」本來就聚訟紛紜，如果所謂「中鋒」就是沈括所說的筆劃「中心有一縷濃墨正當其中」的話，那麼最厲害就是清初

那幾位「搦定筆管畫大圓」的篆書家了，而且相信有一天機器人一定做得更好。還有一種觀點，認為「骨法」就是行筆過程中手腕的硬朗與頓挫的運用。這是以某種特定用筆風格來解釋「骨法」，顯然不具說服力，況且過於強調「頓挫」容易導致縱橫習氣的出現，甚至走向「拋筋露骨」、「鶴膝蜂腰」。

說來可笑，我對「骨法」一語偶然產生自己的「新解」，是從喝茶中悟來的。所以，還得先聊聊喝茶。

喝茶本來只是「開門七件事」中的一件，質樸得很，只有上升到「文化」層面後才變得複雜。當然，要這麼說，寫字 畫畫這些「高級」玩意兒也都是從生活實用開始的。事物本無所謂簡單與複雜，複雜微妙只在人心，心所到處，皆成妙理。

喝武夷岩茶，最為微妙複雜的，就是關於「岩韻」的說法，簡直比書法中的「中鋒用筆」更加眾說紛紜、莫衷一是。到底什麼是「岩韻」？這不僅是區分武夷「正岩」茶與外山茶的主要標準，能否喝出「岩韻」也是「菜鳥」與行家的分水嶺。為了弄個明白，以便擠進行家隊伍，我虛心請教了眾多「圈內高人」，居然沒有人能做出清晰的描述，或者如盲雄象，各執一端，或者乾脆告訴你要靠「悟性」，大有「拈花一笑」的意思。

直到後來，讀到乾隆皇帝的《冬夜煎茶》詩，其中有兩句「就中武夷品最佳，氣味清和兼骨鼓」，頓時言下大悟 —— 這「骨麒」，不是一語道破了「只可意會不可言傳」的「岩韻」嗎？

想想確實也只有「骨髓」二字，能夠生動地傳達出武夷「正岩」茶給你帶來的特殊感受。水是最為柔弱而無定形之物，居然能夠有「骨」！「善譬喻者為天才」，單憑這一點，也不能說乾隆爺的品鑑能力凡庸了。

再連繫那些對武夷岩茶的經典評價，就可以大致明白這茶水中的「骨骼」為何物，比如岩茶的濃郁「湯感」，比如茶湯對口腔的「打擊」力度，比如清代梁章鉅提出的「活、甘、清、香」四字，歸根到底落在一個「活」字上。如果一定要用清晰的語言來表述，「骨骼」的內涵無非兩條：一是「內質」的豐厚充實，二是由內在「活性」帶來的力量感，且兩者互為表裡。

那麼，書畫用筆的「骨法」又何嘗不是如此呢！毛筆也是柔軟而無定形之物，一落紙即偏倒散亂，何以能產生「骨」？智慧的中國人在工具創造上主動給自己設置了難題 —— 只有柔軟而無定形，才足以「載道」，才能具備無限之可能性；只有在駕馭複雜多重矛盾關係的過程中，才能孕育與調動真正的內在「活力」，而最終外化於書畫線條「質地」的豐厚充實、「彈性」與「韌勁」上。

如果一定要為「骨法」找一個相近的詞語，也許只有傳統武術中所謂的「內力」勉強可以比擬。

「骨法」與「內力」，展現在對矛盾兩端的雙向調節上，所以能做到剛柔相濟、巧拙相成、虛實相生，「穩不俗，險不怪，老

不枯，潤不肥」。反之，如果違背「骨法」，缺乏「雙向調節」的內在「活力」，就必然陷於矛盾之一端，導致「浮、滑、薄」、「板、刻、結」、「邪、甜、俗、賴」等用筆之大弊。

北宋　郭熙　窠石平遠圖（局部）

　　至於武夷岩茶的「岩骨」是怎樣產生的？那種爽洌而沉厚、質實而鮮活的獨特口感從何而來？一位當地的老茶師告訴我，岩茶生長在武夷丹霞地貌的風化砂石上，地表水分難以保持，為適應環境而生成發達的根系，廣泛吸收各種養分。同時，枝葉上會分泌出一種類似動物膠質的東西，當太陽照射時將毛孔封住，防止水分蒸發，而當陽光消失時則沉回葉底，讓葉面呼吸。這一點，可以在陸羽《茶經》中得到印證：「其地，上者生爛石，中者生礫壤，下者生黃土也。」

　　《孟子·盡心下》曰：「充實之謂美，充實而有光輝之謂大。」

　　中國書畫藝術是一種生命化的藝術，一枝柔軟而最難以控制的毛筆，在日日操弄中終於產生「骨法」，就是一場與慣性、虛浮、懈怠、躁進、輕慢等諸多習氣周旋並超越的過程，一場與外物，與自我，與生命對話的過程。用筆之「骨法」，表像上只是對筆墨紙的駕馭調節能力，其實質則是人的內在本質力量的喚醒與充實。

　　司空圖所云「大用外腓，真體內充。反虛入渾，積健為雄」，也可以作為「骨法」與「內力」的一個解釋。

如何用「辯證法」看藝術？

　　每次有人問我：「在你年輕時讀過的書當中，哪一本對你的影響最大？」我的回答都是：中學政治課本《辯證唯物主義常識》。這不是故作驚人之語，倒是一句真心話。

　　我對文史和藝術的興趣是在高中階段開始的，學過了《辯證唯物主義常識》之後，再去讀諸子百家和傳統書論畫論，感覺好像有了一個「導航系統」，或者一枝堅實的手杖，隨時隨處都有「印證」與「會心」的樂趣。當然，這並不是說，唯物辯證法那種清晰明確的思辨，能夠替代或者涵蓋傳統哲學淵深微妙的意蘊。

　　比如說，有學者將書法藝術中存在的「矛盾關係」，歸結為三十六對 —— 順逆、向背、起伏、輕重、剛柔、燥潤、夷險、疾徐、疏密、肥瘦、濃淡、欹正、巧拙、醜媚、收縱等等。他的想法，無疑是嘗試把書法「原理化」，讓書法之「道」變得清晰明確。然而，這個想法也只能是個「企圖」而已，假設書法的確由「矛盾關係」構成，那麼，其中的「矛盾關係」一定有著無窮的層次，而不是一個確定的數字。

　　不過話說回來，但凡搞藝術的人，學點哲學，不但是有益的，甚至是必須的。

　　中國傳統藝術的高超之處，就在於它們是與哲理最「親近」的藝術，以種種感性的形式，承載了豐富的哲學思想，展現了深遠的文化精神。一方面，只要你拿起一本先秦哲學典籍，隨手翻去，其中可用於指導藝術創作或鑑賞的雋語俯拾皆是；另

一方面，那些偉大的藝術家，那些能夠傳之久遠的經典作品，總是自覺或不自覺地運用了傳統哲學的某些原則，毫無例外。當然，在今天，我們也許可以說，古代藝術家們都在一定程度上掌握了「樸素的辯證法」。

例如，在《道德經》中，就處處可以找到這種「樸素的辯證法」。老子曰：「有無相生，難易相成，長短相形，高下相傾，音聲相和，前後相隨。」換成「辯證法」的語言，是這麼說的：「矛盾雙方既相互衝突又相互依存，在一定條件下又可以相互轉化。」

「矛盾的衝突與轉化」，雖然玄奧，總是可以講得清楚。而藝事之三昧，也無非製造矛盾與調和矛盾，以達於多樣統一。能夠同時駕馭複雜多重矛盾，則反映出作者的手段與功力，一件書法傑作從用筆、結體到行氣、章法，如同《紅樓夢》的「草蛇灰線」，千頭萬緒。

然而，「戲法人人會變，各有巧妙不同」，怎樣自「有法」入，以「無法」出，從必然走向自由，則端在個人性靈之開發。

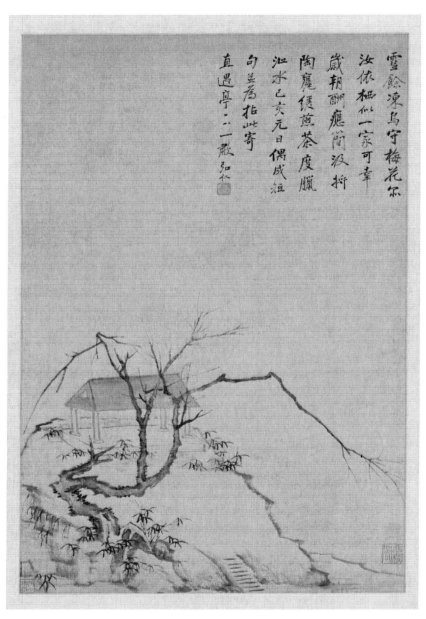

雪餘凉烏守梅花尒
汝依栖似一家可幸
歲朝酬癡簡汲拵
陶龕俊煎茶度臘
汇水乙亥元日偶成絕
句并爲拈此寄
直遇亭二一嚴 弘仁

清　弘仁　梅花書屋圖軸

你是「劍宗」還是「氣宗」？

　　金庸先生的大名可不是浪得的。筆者剛著迷於武俠小說的時候，金庸也只是當年比較流行的一撥武俠小說家中的一個。後來隨著歲月推移，另外幾家漸漸淡出，而金庸作品居然登上了中學語文課本。武俠小說雖屬遊戲文字，然而金庸先生寓妙理於「遊戲」之中，看似荒唐的情節背後，寄託著一整套關於人性與社會的深刻領悟，可謂「頭頭是道」。

　　比如《天龍八部》中關於「劍宗」與「氣宗」的說法 —— 岳不羣嘆了口氣，（對女兒）緩緩道：「三十多年前，咱們氣宗是少數，劍宗中的師伯、師叔占了大多數。再者，劍宗功夫易於速成，見效極快。大家都練十年，定是劍宗占上風；各練二十年，那是各擅勝場，難分上下；要到二十年之後，練氣宗功夫的才漸漸地越來越強；到得三十年時，練劍宗功夫的便再也不能望氣宗之項背了。」

　　簡而言之，劍宗重劍法，氣宗重煉氣；劍宗以技巧取勝，氣宗以內力取勝。

　　金庸的這個天才式的比喻，直達人性深處，反映出人在面對萬事萬物時的兩種傾向性，一者客觀，一者主觀，一外一內，一實一虛，一陰一陽。下圍棋有注重撈實地與走外勢的，書畫鑑定中有材料派考據派與「望氣」派，就連西方的刑法學領域中，也有客觀主義與主觀主義思潮各領風騷數百年。「劍宗」與「氣宗」的比喻不僅適用於武術與競技，同樣可以用來觀察人

情世故、學問文章，當然也可以解釋藝術領域的諸多現象。

先從高處說起。雖然用「劍宗」與「氣宗」來講學問之事，似乎有些擬於不倫，但中國傳統學問中的確存在「沉潛」與「高明」兩大脈絡。《世說新語》裡有一段問答：「褚季野語孫安國：『北人學問淵綜廣博。』孫答曰：『南人學問清通簡要。』」淵綜廣博近於「沉潛」，屬「劍宗」；清通簡要近於「高明」，屬「氣宗」。

孔子之後，道術分裂。孟子高明，重養氣，屬氣宗；荀子沉潛，重積學，屬劍宗。「漢」、「宋」之爭，聚訟不已，「漢學」重考據，屬「劍宗」；「宋學」重義理，屬「氣宗」。同為宋明理學，朱熹偏於沉潛，屬劍宗；王陽明偏於高明，屬氣宗。

再說文章。韓愈是不折不扣的「氣宗」。他在《答李翊書》中用一個生動的比喻表達他重「氣」的主張：「氣，水也；言，浮物也；水大而物之浮者大小畢浮。氣之與言猶是也，氣盛，則言之短長與聲之高下者皆宜。」而且韓愈推尊孟子，以遙接「道統」自許，果然同「氣」相求。清代桐城派的姚鼐則提出「陰陽剛柔」及「神、理、氣、味、格、律、聲、色」之說，這相當於提倡「劍氣雙修」，「神、理、氣、味」為虛，為陽，屬「氣宗」，「格、律、聲、色」為實，為陰，屬「劍宗」。繼姚鼐之後，曾國藩演為「文章四象」說，即「以氣勢為太陽，以趣味為少陽，以識度為太陰，以情韻為少陰」。「氣勢」為主觀，屬「氣宗」；「識度」為客觀，屬「劍宗」。

詩歌。「李白斗酒詩百篇，長安市上酒家眠。天子呼來不上船，自稱臣是酒中仙」，把這傢伙歸入「氣宗」，大概沒人有意見。而那些「吟安一個字，撚斷數莖鬚」、「兩句三年得，一吟雙淚流」的所謂「苦吟派」，自然是「劍宗」了。至於杜甫呢，清人沈德潛以「宏才卓識、盛氣大力」八字論之，既有「識度」，又擅「氣勢」，應當屬於「劍氣合一」的境界，否則怎麼夠得上「詩聖」之美譽呢？

書法之學習，由筆法、結體與章法三要素構成，如果以寫好單個字來說，就剩下筆法與結體兩件事。從某種意義上說，書法是時間藝術與空間藝術的統一，強調用筆者，意在韻律節奏，屬「氣宗」，注重結體者，意在空間構成，屬「劍宗」。元人趙孟頫說：「書法以用筆為上，而結字亦須用功」。現代的啟功先生則提倡還是先從結體進入。當然，啟功先生的觀點可能針對的是初學階段，而趙孟頫則站在更高的層面來看問題。

傳統繪畫理論的「六法」之中，前兩條「氣韻生動」、「骨法用筆」重主觀表達，屬「氣宗」範圍，而後四條「應物象形」、「隨類賦彩」「經營位置」、「傳移模寫」重客觀再現，顯然是「劍宗」之事。

「畫聖」吳道子風格雄放，「當其下手風雨快，筆所未到氣已吞」。而同時代的「大李將軍」李思訓，則畫風「精麗嚴整」、「理深思遠」。天寶年間，唐玄宗命吳道子畫三百里嘉陵江山水，吳

道子「一日而就」。在此之前，以青綠山水聞名的李思訓也曾畫過同樣題材，卻「累月方成」。玄宗於是嘆曰：「李思訓數月之功，吳道子一日之跡，皆極其妙。」可見「氣宗」、「劍宗」難分軒輊，關鍵在於所到達的功力段位。

宋元繪畫是中國繪畫史上兩座並峙的高峰，宋人重物象，元人重表現；宋人物我相融，元人以我為主；宋人以筆墨追擬自然，元人以筆墨重塑自然。宋人偏於「劍宗」，元人偏於「氣宗」。

約略言之，工筆畫屬「劍宗」，寫意畫屬「氣宗」。院體畫屬「劍宗」，文人畫屬「氣宗」。明代董其昌借用禪宗「漸修」、「頓悟」之說，拈出繪畫上的「南北宗」論，雖多有牽強附會之處，然而大體上北宗畫重刻畫，南宗畫重筆墨，卻是顯見的事實。這裡也不妨再附會一下，南宗畫「清通簡要」，屬「氣宗」；北宗畫「淵綜廣博」，屬「劍宗」。

明清流派印中，浙派側重摹古，以切刀為主，遲澀堅挺，屬「劍宗」；皖派側重筆意，以沖刀為主，圓轉流動，屬「氣宗」。

虛實相生、陰陽相濟、主客相形、內外相須，事物之理不外於是。不管單就武學而言，還是以武學比擬藝術，「劍」、「氣」之說都只是一種「分別義」，「劍」與「氣」相互依存，離開「氣」，無所謂「劍」，離開「劍」，亦無所謂「氣」。

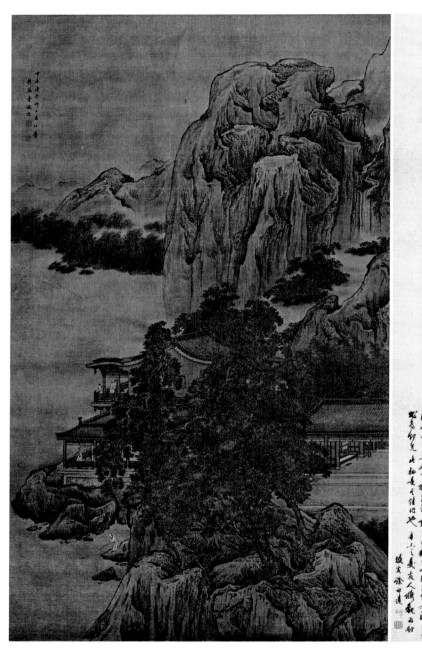

清　袁江　燕台山水圖

初學者以「劍」入或以「氣」入，只是就天性之所近，繼續向上求索，必定要「劍氣雙修」，盡力去彌補和完善自身不足的一面，或寓「氣」於「劍」，或以「氣」御「劍」，力求殊途同歸，到達「非劍非氣」、「亦劍亦氣」、「劍氣合一」之境界。

　　趙之謙題畫曰：「取北宗意象，學南宗法則，凡派皆合。」是矣，是矣。

　　真正的修練，總要以誠意為本，篤行為基，否則「劍宗」之末流，容易陷於「謹毛失貌」、刻板呆滯，而「氣宗」之末流，則蹈入魯莽滅裂、荒誕虛空。

　　另外，筆者寫這篇文章乃一時興之所至，放言高論，全無考證，看官以「氣宗」視之可矣。

「敏感」自何處來？

當藝術的問題搞不清楚時，應該去翻翻其他領域的書。曾經看到一本關於武術的書，一位形意拳大師口述畢生學武經歷與心得，書中靈機妙悟俯拾皆是，且處處可與藝術原理相印證。

比如，他提到練形意步法，要想像踏著荷葉過池塘，「荷葉桿輕、脆，腳下要很細膩，輕也不是，重也不是，用腳的肉感，去找這一絲僅有的韌勁，在一根絲上借勁。」他說，「腳底板是練形意人的臉面，嬌嫩著呢，什麼時候感到腳底板會『臉紅』，才算上道了。」「練拳不是練拳頭，而是練全身敏感。」

從廣義看，武術也是一門藝術 —— 身體的藝術。任何藝術到了高級微妙的階段，都依託於敏感。沒有敏感，就沒有真藝術。

克羅埃西亞的足球名宿蘇克（Davor Suker），人們形容他的左腳「可以拉小提琴」。

古代書畫鑑定泰斗徐邦達，號稱「徐半尺」，常於畫軸展開半尺之際，已辨出真偽。

一位老茶師，在一盅茶入口後，就可以告訴你有關這泡茶「前世今生」的許多資訊，甚至可以具體到茶樹長在哪一座山頭上。

一位好畫家，在拈起一枝筆後，對這枝筆當下的狀況，筆頭的含水量，落筆後將要產生的濃淡變化，都會了然於心。

我母親是個老農民，她能夠透過觀看雲色，傾聽十幾里外

海浪的聲音，來判斷天氣的變化，比中央氣象臺的預報要準。但這種「近山知鳥音，近海識魚性」、「礎潤而雨、月暈而風」的洞察力，也並非人人皆然，需要的仍然是敏感與細心。

敏感從何而來？自然有先天的因素。按照柏拉圖的觀點，藝術家的靈魂是上天賜予的精神，他們對事物的敏感都源於聖靈的旨意，他們是聖靈派遣人間的使者。中國人有個說法，叫「根性」，這個說法的來源是佛學。人有眼、耳、鼻、舌、身、意六根，「根性」各有所偏，用對了「根性」，才會有成績。美術家的「眼根」，音樂家的「耳根」，廚師、美食家的「舌根」一定是超出於眾人之表的，而哲學家的抽象思維能力或許來自「意根」。說得更簡單些，你對什麼事物敏感，就反映出你的根性所在。佛學對於修行實踐的種種提示，也可以一言以蔽之：把「粗心粗身」修成「細心細身」，再進一步修成「微細心微細身」、「極微細心極微細身」。

毫無疑問，即便是天才也不可能不勞而獲。有句名言記不清是誰說的，大體意思是：天才就是把精力集中於一點的人。「專業定向注意」，是一個心理學詞語，這種「定向注意」，能夠深入發現和識別事物的本質特徵，從而有助於培養職業敏感。精誠所至，金石為開。心在哪裡，敏感就在哪裡。

明　沈周　辛夷墨菜圖卷（局部）

　　裴儆向張旭請教筆法，張旭告訴他「倍加工學，臨寫書法，當自悟耳。」康有為在《廣藝舟雙輯》裡引用這個故實時，加了句評語：「可見昔人亦無奇特祕訣也。」這與「賣油翁」之語如出一轍 ——「無他，但手熟耳」。

　　文章寫到這裡，一定有人要問，你說的不就是「經驗」嗎？的確，藝術與經驗有關。美國哲學家杜威（John Dewey）也曾說過，「藝術是經驗高度集中與經過加工提煉的形式」。但他還有

一句話，「行動」和「知覺」相互滲透，「知覺」控制了「行動」的製作才是藝術。這裡的「知覺」，應該與敏感有關。

在藝術的經驗之上，還得有個「悟」。否則，趙孟頫的「日書萬字」，與帳房先生的日書萬字有何區別？讀書人行萬里路，販夫走卒也行萬里路，所差者，讀書人對天地事物有一顆敏感的心。

一部《莊子》，大可當作藝術理論專著來讀。庖丁解牛、輪扁斲輪、匠石運斤、宜僚弄丸、痀僂承蜩，莊子苦口婆心，一遍又一遍地打了這麼多比方，為了說明一個道理：「用志不分，乃凝於神」。其中「用志」二字，大可玩味。「用志」而「不分」則誠。誠則能「悟」，誠則能「化」。

「痀僂承蜩」講的是一個駝背老人用竿子粘知了，就像在地上撿東西一樣容易。他是怎麼做到的呢？「雖天地之大，萬物之多，而唯蜩翼之知。吾不反不側，不以萬物易蜩之翼，何為而不得！」我們不妨聽聽他的感言：「雖然天地很大，萬物品類很多，我一心只注意蟬的翅膀，從不思前想後左顧右盼，絕不因紛繁的萬物而改變對蟬翼的注意，為什麼不能成功呢！」

敏感，乃技進乎道之前提，是藝術邁入自由境界的一張「通行證」。有了高度的敏感性，在創作中就可以做到胸有成竹，目無全牛，「以無厚入有間，恢恢乎其於遊刃必有餘地矣」。這種敏感直達性靈，只可意會，不可言傳，「父不能喻之於子，子不

能得之於父」。它的發現與養成，是一個艱辛求索的過程。試圖逾越這個過程，則往往以彎路為捷徑，最終落了個原地踏步，徒有羨魚之情。

對於今天的藝術家來說，天分與「根性」一定是不缺乏的，所缺乏的，是「用志不分」，是「唯蜩翼之知」的那份執著。

裝傻充愣豈是「拙」？

　　有人說，每個漢字如同一個看不見底的深淵。的確如此，只要你願意順著一個簡單的漢字深究下去，就可以獲得無窮盡的典故、知識乃至文化思想。還有人說，中國的古典藝術理論，猶如一整套「精緻的形容詞譜系」。這話也很有道理，只不過這裡的「形容詞」，仍然是由一個個單獨的用於形容的「字」，經過排列組合而成的。

　　比如，最近讀一位書畫鑑定家的文章，提到董其昌勾勒樹石的線條「清高爽利」，而清初「四王」之一王鑑山水畫的筆墨特點是「板實圓秀」。很顯然，他所說的「清高」並不是一個詞，而是「清」與「高」，「圓秀」也不是一個詞而是「圓」與「秀」。至於什麼是「清」，什麼是「高」，什麼是「圓」，什麼是「秀」？對不起，這些沒辦法跟你講清楚，只能靠你的悟性，自個兒去「意會」了。

　　要說所有用於「形容」傳統藝術的字眼當中，有哪個字最難意會，最讓人摸不著頭腦的，那一定是「拙」字了。

　　在字典裡面，「拙」字只有一個意思，就是「笨」，屬於貶義。而在藝術領域，「拙」，卻往往是對一種難以企及的高境界的形容。這可真是妙不可言了。那麼，當「拙」字用於品鑑藝術的時候，其具體的含義究竟是什麼呢？翻遍歷代書論畫論，卻幾乎找不到專門的論述。

　　咱們還是採取最笨拙的辦法，先把風格描述中與「拙」字相

連的抖例組合找出來 ── 古拙、樸拙、蒼拙、生拙、稚拙、質拙、簡拙、醜拙、拙大、拙率、拙厚……然後，把這些排列組合細加「意會」一番，就不難發現，所謂「交友投分」、「同氣相求」，一個字能夠跟另一個字結合在一起，一定有其共性銜接之處。再往深一層說，恰如一個人能夠跟哪幾類人成為朋友，正好反映了他自身的不同側面；一個字能夠跟哪些字成為組合，也透露出了它自身的真實含義。

如此看來，「拙」字運用在藝術上起碼有兩層意思。一是直捷簡練之義。直者，單刀直入，開門見山；簡者，以少勝多，事半功倍。「四王」中的另一位畫家王原祁，年輕時的筆墨明潔靈動，晚年則漸趨蒼厚樸拙，他本人也以「筆端有金剛杵」自詡。「金剛杵」者，除了線條的質地堅厚以外，還有用筆上的簡率直入。而這種簡率，好比我們讚嘆一位雕刻大師的「用刀肯定」，與初學者的魯莽絕不是一回事。

清代書家何紹基在《麻姑山仙壇記》宋拓本後面有一則跋語 ──「顏書各碑，意象種種不同，此碑獨以樸勝，正是變化狡密之極耳。……」多年前筆者看到這句話時，不禁大驚失色：既然顏真卿書寫的這個碑「以樸勝」，也就是風格樸拙，為什麼又說是「變化狡法之極」呢？而且顏真卿是歷史上有名的道德模範，怎麼能用「狡狹」二字形容他的書法呢？

而依照筆者現在的理解能力，所謂「拙」，是對「笨」與

「巧」的超越，「否定之否定」後的境地。絢爛之後歸於平淡，極盡變化之妙，故能以不變應萬變。競技體育有句術語，叫作「動作經濟」。「經濟」者，節約而合理之至也。所以，馬拉多納帶球中一個不經意的轉身，同時甩掉三個對手的糾纏，可以看成是一種「拙」；羽毛球名將林丹一人執拍站定在場地中央，可以讓球網對面的四個業餘選手疲於奔命，同樣是一種「拙」；而「棋聖」吳清源勇於「犯天下之大不韙」，將第一手棋下在棋盤正當中的「天元」位置，更是「變化狡獪之極」的一種「拙」。

「拙」字還有另一層重要的意思，蘊含在「生拙」；「稚拙」、「醜拙」等詞語中。「生」者，陌生感也「稚」者，天真也；「醜」者，粗頭亂服也。如果說，「藝術是一種『反動』」這句話成立的話，那麼，「拙」，就是對甜俗的反動。任何藝術門類，在其起始階段都會呈現出稚拙與粗獷的特點，而走向成熟的象徵，通常是技巧的熟練與形式的完善，例如在繪畫上表現為線條的流暢、色彩的豔麗、物象的繁複、構圖的優美等。一旦「巧」之已甚，則容易流於纖細俗媚、矯揉造作。因此，對於「拙」的崇尚，往往出現在藝術發展的高級階段，「物極必反」，只有從相對的逆反中，才能開闢出新的道路來。

西方藝術進入現代主義之後，眾多的流派與大師紛紛到東方藝術與原始藝術中尋找靈感、挖掘資源，例如米羅仿效兒童繪畫，畢卡索借鑑民間剪紙，而盧梭更是乾脆標榜為「稚拙畫

派」。中國繪畫則是一門早熟的藝術，對「生拙」的自覺追求，幾乎與文人畫的出現影形相隨。

明人顧凝遠《畫引》云：「生則無莽氣，故文，所謂文人之筆也。拙則無作氣，故雅，所謂雅人深致也。」文人畫之可貴，在於抒發創作者自身的情思理趣、氣韻格調，而非表現物件的「牝牡驪黃」。如此一來，過於成熟的技術模式反而成為限制情感流露的羈絆，於是，求「生」求「拙」便是順理成章的事情了。文人畫家看不起畫工畫師的作品，認為一落「畫師魔界」，便「不復可救藥矣」。所謂「畫師魔界」，不外乎一味形似，陷入格式化套路化。而格式化的最大問題是缺乏「陌生感」，產生不了意料之外的喜悅，容易給觀者造成審美疲勞。

談玄，是中國人的一大愛好。中國傳統文化裡頭也盡多玄妙的道理，關於「拙」字的妙用只是其中一個例子。然而，孔子曰：「中人以上，可以語上也；中人以下，不可以語上也。」他老人家心地善良，怕「中人以下」的笨伯們被深奧的道理搞糊塗了。實際上，即便你屬於「中人以上」，假如態度不夠端正，老想不經歷風雨就要見彩虹，也只能拿那些玄理來自欺和欺人。

打個比方，有些畫家一味豔羨那些大師名作中「拙」的意趣，心中暗想：不就是「拙」嘛，這有什麼難的，我可以畫得比他們更「拙」。揣著這樣的念頭，很可能已把學習給耽誤了。

明末清初　八大山人　花鳥蟲魚冊

　　「拙」，乃「既雕既琢，複歸於樸」後的「果位」，而非「學力未道，心手相違」時的洋相。

　　裝傻充愣不是「拙」。

能「微妙」乎？

一

　　東晉時的「神仙理論」家葛洪也曾客串過文藝理論，他在《抱朴子‧尚博》中說了這樣一句話：「德行為有事，優劣易見；文章微妙，其體難識。夫易見者，粗也；難識者，精也。夫唯粗也，故銓衡有定焉；夫唯精也，故品藻難一焉。」

　　很顯然，「微妙」，是藝術到了高境界的一個重要特徵。

　　對於一件藝術作品來說，怎樣才夠得上「微妙」呢？按照葛洪的觀點，「微妙」者必定「難識」，也就是俗話說的「看不透」、「看不到底」。

　　西方古典繪畫裡讓人「看不透」的，《蒙娜麗莎》應該算最有名的一幅。傅雷先生對此描述道：「……謎樣的微笑，其實即因為它能給予我們以最縹緲、最『恍惚』、最捉摸不定的境界之故。在這一點上，達文西的藝術可說和東方藝術的精神相契了。例如中國的詩與畫，都具有『無窮』與『不定』兩元素，讓讀者的心神獲得一自由體會、自由領略的天地」。

　　「看不透」的原因，在於「捉摸不定」。何謂「捉摸不定」？換個學術點的說法就是「不確定性」，而據說藝術欣賞的本質就是對藝術作品的空白和不確定性的填補。

　　蒙娜麗莎微笑中的不確定性是怎樣被「填補」的呢？傅雷這樣解說道：「……對象的表情和含義，完全跟了你的情緒而轉移。你悲哀嗎？這微笑就變成感傷的，和你一起悲哀了。你快

樂嗎？她的口角似乎在牽動，笑容在擴大，她面前的世界好像與你的同樣光明同樣歡樂。」

實際上，蒙娜麗莎式的神祕微笑，在北魏、北齊的佛造像中比比皆是，因為「無窮與不定兩元素」，的確是東方藝術的核心精神。

《中庸》曰：「喜怒哀樂之未發，謂之中。」也就是說，蒙娜麗莎嘴角眉梢的微妙之處，在於「喜怒哀樂」處於「未發」的「中間狀態」，而畫家則敏感地捕捉到了這一瞬間。

如此看來，微妙與「中間狀態」、「不確定性」是彼此關聯的。「中間狀態」無疑是最為靈活的，可以隨時隨意往四面八方出發；「不確定性」同時意味著多種可能性，意味著難以捉摸、莫測其端倪。然而，保持、運用這種「中間狀態」與「不確定性」，卻是極不容易的。微妙，不僅難識，而且難能。

曹子建《洛神賦》描摹神女姿態，有「動無常則，若危若安；進止難期，若往若還」一語，可為一切藝術之圭臬。

金聖歎論文章曰：「筆勢夭矯不可捉搦。」古人論草書曰：「……獸踐鳥時，志在飛移；狡兔暴駭，將奔未馳……幾微要妙，臨事從宜。」鳥獸「飛移」之前的「踌」與「跂」，狡兔的「將奔未馳」，都是一種難以捉摸的「中間狀態」。文章筆勢的「不可捉搦」，拿龍蛇來做比擬，也是試圖描述那種難識且難能，不足為外人道的微妙之處。

更值得注意的是「黑微要妙，臨時從宜」這八個字。所謂「臨時從宜」，就是說不可預設，不可安排，甚至不可分析，不可傳授，「父不能喻之於子，子亦不能受之於父」。

那麼，「微妙」到底從何而來呢？一定是來自於「心」，來自於性靈了。朱世卿《法性自然論》目：「人為生最靈，膺自然之秀氣。」王微《敘畫》曰：「靈而動變者，心也。」

當然了，雖說「微妙」必本於心，那些「粗」心「大」意之人卻未必能夠到達或體會「微妙」之境界。所以，《尚書》云：「道心唯微。」《老子》第十五章也提到「古之善為士者，喇玄通，深不可識」。

就藝術而言，與「微妙」相對應的，自然是粗俗了。宋玉在《對楚王問》裡將「陽春白雪」與「下里巴人」對舉，是一個最為經典的譬喻。《陽春》、《白雪》為什麼跟唱的人很少？宋玉的答案是「其曲彌高，其和彌寡」，其實他還沒有完全講透，曲高和寡的真正原因在於，高雅之曲必定「微妙」，「微妙」者必定「難識」。那些圍觀的人連欣賞都談不上，怎麼可能會情不自禁地跟著唱呢？反過來看，越是粗俗的藝術受眾越多，因為粗俗就意味著規律簡單、誇張外露，簡單而外露，自然就「易識」，從而容易被欣賞接受、掌握模仿。

這麼說來，你一定能理解為什麼《最炫民族風》之類的歌曲讓廣場大媽們手舞足蹈、樂此不疲，而韓國「神曲」《騎馬

歌》可以風靡全世界了。當然，你也不能輕率地說此類音樂不好聽，最好用「通俗」一詞來評價它們，而慎用「粗俗」、「鄙俗」這樣的字眼，否則就會把周圍的群眾給惹火了。

二

藝術之審美，畢竟是分許多層次的。

藝術之微妙，除了「不可捉摸」之外，還有什麼特點呢？

清人張庚在《國朝畫徵錄》中，對「四王」之一王原祁的山水畫創作過程做了這樣的描述：「發端渾淪，逐漸破碎；收拾破碎，復還渾淪。」一幅大山水，必須經歷從「渾淪」到「破碎」，再從「破碎」到「渾淪」的流程，才足以同時表現出自然物象的整體性與豐富性。

這裡的「渾淪」，落實到技法上，無非是輪廓的勾勒，完成山水「龍脈」的大開合；而「破碎」，則是透過皴、擦、點、染，一步步地呈現物象的介面、肌理、質感、層次與氛圍。其實世界各民族的繪畫，在其幼稚階段，大都起步於勾畫輪廓和平塗色彩，也就是從「渾淪」開始的。那麼，為什麼後來都要走向「破碎」呢？毫無疑問，是不滿足於簡單與笨拙，進而追求細膩與微妙的需求。

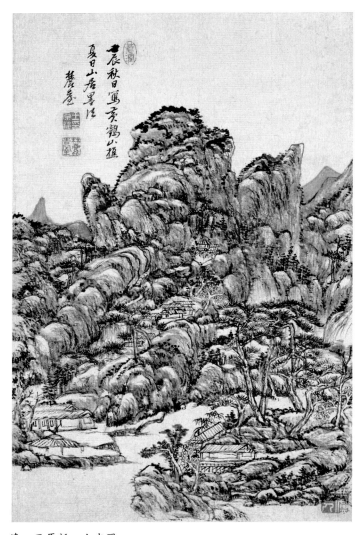

清　王原祈　山水冊

凡物，妙則無不微，微則無不妙。

演技派影星之表情過渡，球王馬拉多納控球的「腳感」，王羲之行草書的線質變化，包括演說家的話語，催眠師之心理術，其入人之深，移人之速，奧祕皆在於層次豐富，細膩微妙。《孫子兵法》曰：「方則止，圓則行。」圓的物體為什麼便於移動，因其與「方」相比，有著無限之過渡「層階」，層次越多，向前運動的阻力越小。俗話所說的，給別人「臺階」下，就是為了讓事情進行得更順暢。另外，我們認為某個人是「粗人」，通常是指他的言語、表情與行事，生硬刻板，突兀而少層次，不細膩則不微妙，不微妙則不靈活，因此「親和力」不足，不易影響他人，反而容易被人影響與利用。

奈米材料的出現，應該算是材料科學史上的一大事件。一奈米的長度相當於四個原子大小，當人們將宏觀物體細分成奈米級的超微顆粒後，將顯示出許多奇異的變化，它的光學、熱學、電學、磁學、力學以及化學方面的特性與原來的大塊固體會有顯著的不同。比如，陶瓷本來是脆性的，而奈米陶瓷材料卻具有很高的強度、柔韌性和延展性，可以像金屬那樣隨意進行加工。

古人不懂奈米，在他們所能觀察到的事物中，水是微而妙的：水無常形，遇方則方，遇圓則圓；水之滲物，難以覺察與阻擋；滴水穿石，柔弱勝剛強。「居善地，心善淵，與善仁，言善信，正善治，事善能，動善時」，因此，「上善若水」，以水擬於「道」。

微妙虛靈，乃天地自然間最本質之力量，故聖人法之。

「庖丁解牛」讓人難以理解的地方，在於「以無厚入於有間」這一句。刀作為工具，再薄也是有厚度的，所謂的「無厚」，乃指刀法之微妙，達到與「意」相合之境界，所以能夠「恢恢乎其於遊刃有餘地」了。

顏真卿與懷素論書法，懷素稱：「吾觀夏雲多奇峰，輒常效之。」這句話其實容易引起誤解，以為懷素的心得，是以夏雲「奇峰」的各種形態入草，所以劉熙載在《藝概》中做了這樣的解釋：「……然則學草者徑師奇峰可乎？曰：不可。蓋奇峰有定質，不若夏雲之奇峰無定質也。」煙雲為氣之呈現，其微與妙，更進於水，因而白雲蒼狗，斯須百變，與「道」最為相契。劉氏就此進一步論述道「昔人言為書之體，須入其形，以若坐、若行、若飛、若動、若往、若來、若臥、若起、若愁、若喜狀之，取不齊也。然不齊之中，流通照應，必有大齊者存。」

煙雲萬態，乃其「不齊」者也，而「不齊」之中，必有「大齊」者流通照應。此「大齊」者正是微妙之所在，亦即「道」之所在。

蘇軾養生論曰：「子不見天地之為寒暑乎？寒暑之極，至於折膠流金，而物不以病，其變者微也。寒暑之變，晝與日俱逝。夜與月並馳，俯仰之間，屢變而人不知者，微之至，和之極也。」

「微之至」，則「和之極」，這也是一切藝術之極則。

不可沽名學「二王」？

任何一句話都有它的兩面效果，包括「真理」。

「取法乎上」一語，所有搞藝術的人都耳熟能詳，奉為圭臬，卻不知誤了多少蒼生。

一位朋友從中國美院書法專業進修回來，給我看他臨摹的王羲之《蘭亭序》，著實把我嚇了一跳。所有的細節纖毫畢肖，連破鋒、塗改之處都可亂真。然而，最後落款的那一行卻又「原形畢露」，行筆結字神采氣息跟王羲之八竿子打不到一起，襯在邊上顯得特別寒窘拘懦。

這件事讓我琢磨了很久。

在書法領域，王羲之、王獻之無疑是最高的取法物件。對於書家來說，標榜「書學二王」就像在名片上印著自己最滿意的頭銜，或者修家譜時將祖先上溯到姜太公之類的名人。

「取法乎上」這句話本身完全沒有錯，問題是容易迎合人們的兩層心理，其一是堅持認為本人就是第一等的聰明人；其二，既然是聰明人，學東西就應該一步到位，直奔最高層而去。

古人言，「右軍如龍」、「北海如象」。龍是中國文化裡的一種象徵性的動物，它的特點是什麼？變化莫測，無跡可尋，所謂「神龍見首不見尾」。象呢，雖然雄健厚重，卻畢竟「著了相」，與虎鹿猿兔一般，有其行動上的固定模式。既有模式套路，就有規律可循，有加以掌握的可能。董其昌在米芾著名的《蜀素帖》後面寫了三段跋，其中說到「……米元章此卷如獅

子捉象，以全力赴之」。獅子捉象，尚須全力，何況「縛住蒼龍」耶？

南唐李後主曾經說過這樣一段話：「善法書者，各得右軍之一體。若虞世南得其美韻而失其俊邁，歐陽詢得其力而失其溫秀，褚遂良得其意而失其變化，薛稷得其清而失於拘窘，顏真卿得其筋而失於粗魯，柳公權得其骨而失於生獷，徐浩得其肉而失於俗，李邕得其氣而失於體格，張旭得其法而失於狂，獻之俱得之而失於驚急，無蘊藉態度。」

以歐虞褚薛之姿性才力，畢生學王，僅能得其一體而各有所失，由此可以反映出王羲之的書法是何等的玄深含蓄。「書聖」之目，可謂實至而名歸，其藝術亦如聖人之「陰陽合德，純粹至善」，其中蘊含的美感妙理的各個側面，經過歐虞褚薛們的挖掘、發揮與演繹，才得到充分的展露。筆者學書以來，在「二王」系統裡，從智永、歐陽詢、褚遂良、陸柬之、李北海，直到趙孟頫董其昌，圍著「二王」繞了一大圈，方才「摩拳擦掌」，下手臨摹《懷仁集王羲之聖教序》。至於《蘭亭序》呢，天下第一行書，「皇冠上的明珠」，誰不垂涎？間隔一段時間都會壯起膽子試著臨摹，卻每每仍有「老虎吃天，無從下口」之感，不如學智永、褚陸趙董這幾家能有切實的進益。

當然，並不是說王羲之不可學。關鍵要看個人資質與學習的階段。對於初學者來說，好高騖遠，逾級躐等，效果往往並

不理想。讀書也是如此，身邊凡有愛好傳統文化的年輕朋友，不嫌鄙陋與我交流，我都建議他們先從錢穆等一批近代大師入手，遠比第一口就直接啃經典來得扎實。就如嬰兒的胃口消化不了牛肉，只能先喝牛奶。

「從心所欲不逾矩」、「善行無轍跡」乃聖人學行之最高境界，當然值得嚮往，然而卻不是人人可以仿效的。藝術的學習也不能例外，初學者要想跨進藝術的門檻，恰恰是需要尋其蹤，順其轍，從「規矩」、「法度」開始探討，才有可能實現從必然到自由的飛躍。

拿繪畫來說，元人的筆墨無疑是高妙的，「元四家」之一黃公望的〈富春山居圖〉被譽為「畫中蘭亭」，前人形容他的用筆「如老將用兵，不立隊伍，而頤指氣使，無不如意」，這個比喻大概也是「從心所欲不逾矩」的意思。但假如一個學畫的人不在基本技法上用功，只是嚮往「老將」、「用兵」的風采，也想著「不立隊伍」就可以「頤指氣使」，很可能非但不能「如意」，每次都要「潰不成軍」了。

東晉　王羲之　奉橘帖

從這個角度看，藝術學習的取法問題，還必須從自身實際出發，不可一味追求「高大上」。那些無跡可尋的至高境界的藝術，應該作為漫長學習過程中不斷揣摩、領悟的物件，卻未必適合直接拿來做下手功夫。而以法度謹嚴、規矩明晰的藝術家或範本作為入門階段的取法對象，或許會更覺親切而有益。

否則，容易為「取法乎上」所誤，落了個「入寶山而空手回」的下場。

「可持續美感」祕密何在？

　　短暫刺激與可持續美感的分野，是藝術的一大祕密。

　　為什麼有那麼一些傑作，能夠超越時空，散發出永恆的光芒，不斷地成為後代藝術家的靈感來源？比如希臘雕塑、「二王」書法、元人山水、六朝人物畫，總是令人味之不厭，常看常新，其美感之淵深，似乎探之而無盡，叩之而不竭？

　　仔細推究，不難發現它們都具備「中和」之特徵。動靜相參，巧拙互用，在質與妍之間達到一種微妙的平衡。當希臘雕塑從古風時期的稚拙走出，當王羲之將書法從質樸引向流美，當元人剛剛擺脫宋人的刻畫形似，獲得用筆的解放……在這個「平衡點」上，生機勃發，清新雅健，單純而高貴，渾穆而偉大。過此，則巧媚雜出，失卻天真矣。

　　「中」與「和」，乃中國文化之要義。而在藝術上，亦唯中和之美為能持久。

　　這種中和之美的可貴之處，在於對人的心理或者神經系統有著獨特的雙向調節的功能。「花未全開月未圓」，被禪宗視為很高的境界。水滿則溢，月盈則虧，物極必反。而當花未全開之時，正處於最富活力的狀態，給人以向上的希望，積極的暗示，且留有遐想的空間。一件事物、一種風格對人的吸引力是相對的，一旦走向極端，則吸引力下降，排斥感上升，因而「分寸」是至關重要的。

　　「以拔山扛鼎之力，為舞女插花，才稱得上個和字」，然則

世人有扛鼎之力，往往鼓努自喜，為舞女插花，則一味纖柔。

孔子曰：溫而厲，威而不猛，恭而安。

老子曰：是以聖人方而不割，廉而不劌，直而不肆，光而不耀。

蘇軾曰：貌妍容有矉，璧美何妨橢。端莊雜流麗，剛健含婀娜。

良玉比於君子，取其溫潤含蓄。飲食滋味亦復如是，酸甜苦辣鹹，五味各具其美，亦各有其弊，故有調和鼎鼐之說。

中國藝術多講求持久不衰之魅力，而非暫時之刺激。然而，中和之美，何由以致之？

潘天壽先生曾言：「東方繪畫之基礎，在哲學。」事實上，以儒道釋為核心的哲學思想，是所有中國傳統藝術之基礎。古人讀萬卷書，行萬里路，所為者何？為的是胸次之開闊，智慧之昇華，人格之養成，哲理之通達，發之於藝，則鬱鬱蘋羊，蕭散自如，下手不俗，不囿於一端，無狹隘淺陋之病。恰如明代項穆《書法雅言》中所言：「宣尼德性、氣質渾然、中和氣象也。」

在藝術的評判標準上，歷來強調書卷氣，而反對匠氣、腐氣、酸氣、倫氣、市氣、江湖氣、門客氣、酒肉氣、蔬筍氣……其背後隱含的，也仍然是辯證之哲理，「中」、「和」之旨歸。

北宋　趙令穰　湖莊清夏圖（局部）

　　「美感」，而曰「可持續」，只是筆者生造的一個詞語，強調的是意蘊深長，滋味雋永。短暫刺激與可持續美感，其實乃表裡、精粗、真偽之別，「美」在皮表，則一覽無餘，情致淺薄；美在其中，則蘊藉醇厚，耐人尋味。

　　就藝術作品而言，筆者亦常以能否經得起反覆欣賞，作為判斷之「試金石」。

　　問題是，今天的藝術領域，豔媚惡俗、虛張聲勢、狂怪荒唐者觸目皆是，而「可持續美感」如鳳毛麟角，難覓其跡。書壇則「醜書」盛行，繪畫則以「窮山、惡水、危房、傻人」為時髦，似乎不如此就不足以登堂入室，對不起「藝術」兩個字。

　　此種現象的出現，除了藝術家的浮躁功利，西方現當代藝術思潮的影響亦為深層原因之一。現當代藝術以處心積慮破

壞「可持續美感」，讓藝術「掙扎」出「美之束縛」為務，直欲推翻藝術與非藝術之藩籬。然而西方藝術自有其發展之邏輯線索——照相發明，寫實無路可行，於是轉向藝術本體語言之探索，從印象主義一直演化至抽象表現主義，餘地無多，於是轉向否定形式，表達觀念。氾濫所至，拋棄藝術之重心、本意，以及應有之感性載體，越哲人、「公知」之「俎」而「代庖」，蹈入空虛荒誕而不可返。

然國人不悟其由，徒慕「前衛」之名，捨卻自身傳統，專拾他人唾餘，無乃邯鄲學步、東施效顰乎？

亦有人認為，時代不同，社會變遷，生活節奏加快，壓力劇增，現代人傾向於一時強烈之刺激與心理之發洩，而缺乏閒心閒情來體會品味「可持續」之「美感」。

時代變矣，社會變矣，確乎無疑。然人性之進化，神經結構之演變未能如是之速也。

若曰現代人不需要內心之寧靜，精神之超脫，「中和」之美不再親切於中國人之心性，吾不信也。

172

「製作」與「寫意」能否相融？

透過「製作」之手法，追求整體效果之強烈，似乎成為近年來涉及所有藝術門類的一種風氣和潮流。

有位朋友對筆者說，在傳統藝術中，篆刻的「探索實驗」是走在最前沿，也是最有成績的。他所提及的「探索實驗」，主要指的是在篆刻創作中普遍強調印面視覺構成和特殊效果的傾向，也就是常說的「做印」。「流行印風」之下，作者們為了在印面上達到與眾不同的視覺衝擊力，章法構圖苦心求變，製作手法花樣迭出，可謂「不擇手段」。

在筆者看來，書法與繪畫的「製作」之風也「未遑多讓」。對特殊工具、材料和技法的使用，對冷僻題材、新鮮花樣的追逐，對作品「裝潢」形式的刻意出奇，只要翻翻歷屆書展美展的集子就明白了。

自然，與此相對應的，是傳統筆法、刀法的逐漸退縮、弱化與丟失。

實際上，「做印」法自從明清流派印發端之際就已出現，例如以敲鑿、刮削、打磨來增強線條的金石味、殘破美等。然而在以往，這些「製作」手法從未「喧賓奪主」，取代以傳達筆意、情感為主旨的刀法的主導地位。

在中國的藝術傳統中，能否表達情感、風神與意象，能否「寫」、「意」，是區別藝術行為與「工匠之事」的分水嶺。

清人袁三俊《篆刻十三略》中說：「……寫意若畫家作畫，

皴法、烘法、勾染法，體數甚多，要皆隨意而施，不以刻畫為工。圖章亦然，苟作意為之，恐增匠氣。」袁氏從篆刻談到繪畫，認為皴、烘、勾、染等用於再現形象的具體技法如果過分追求，妨礙了情與意的表達，則流於「刻畫」，是「作意」的製作行為，與隨「意」而施的寫意原則相違背，自然容易招致「匠氣」的惡評。

唐代張彥遠在《論畫》中也對當時的一種「吹雲潑墨體」的「製作」之風表示不以為然 ——「……古人畫雲，未為臻妙。若能沾溼絹素，點綴輕粉，縱口吹之，謂之吹雲。此得天理，雖曰妙解，不見筆蹤，故不謂之畫。如山水家有潑墨，亦不謂之畫，不堪仿效。」

依他的觀點，凡是「不見筆蹤」者，都屬於「製作」、「故不謂之畫」、「不堪仿效」。這句話說得很嚴重，等於把所有與用筆無關的技法，排除在繪畫的大門之外。我們暫且不去深究此一觀點的正確與否，卻應當對其中所提示的中國繪畫傳統傾向引起足夠的注意。

中國藝術歷來注重精神性與表現性。反映在繪畫上，「畫雖狀形而主乎意」，不以真實再現事物的外在形象為目的，而將表現自然萬物內在神韻，抒發個人理想、情懷作為最高的藝術境界。與這種「表意」特質相關聯的，就是對用筆，以及作為用筆結果的線條的執著追求。寫意之所以為「寫」、「意」者，非「寫」

則不能達意也。這種寫意精神，縱觀整個西方繪畫史，只有後期印象派曾經一度觸及。荷蘭畫家梵谷以內心情感表達之強烈為世所稱，而其善於表達之奧妙，亦不外乎用筆與線條。

用筆與線條在中國畫中的意義，遠遠超出了塑造形象的要求，而成為寫神、寫性、寫心、寫意，表現作者品格意念和思想感情的核心手段。筆筆生發，筆筆得意，作者的天機才華在其間自然流露。透過用筆，可以看到作為藝術家的這個「人」。

「製作」與「寫意」之間的衝突，是一種無法迴避的客觀存在。

那麼，我們究竟應該怎樣看待來勢頗盛的「製作」潮流？

「場面越做越大，離藝術越來越遠。」舞蹈理論家馮雙白曾經針對表演藝術界的「製作」之風進行了批評：一方面是舞美上崇尚「大製作」，依賴宏大場面吸引觀眾；另一方面，「即使專業演員，也不是靠真正的表演去打動人，而是過分強調外在的身體技巧」。

清　金農　梧桐秋意圖

　　任何一種現象能夠成為潮流，一定有其深刻的社會根源。我們今天生活在一個「眼球經濟」的時代，一個圖像極度發達的世界，人們的視覺習慣和審美趣味已經發生變化。大到公共空間，小到生活用品，都需要視覺效果和「設計感」的介入。

　　藝術家不可能自外於時代，他不可能不受到時代的影響和限制，也不應該無視時代的社會需求。書法的「晉尚韻」、「唐尚法」、「宋尚意」，都是社會發展與時代精神在藝術上的反映。明代後期資本主義萌芽，私家園林興起，大空間要配大作品，大作品要有大效果，於是，大幅立軸出現，以往文人書札作為書法作品唯一形式的格局被打破，個性張揚、雄奇恣肆，講求激情和氣勢的晚明草書應運而生，為藝術史貢獻了新的風格樣式和審美資源。

　　藝術的創造，只能建立在文化精神和民族根性的基礎之上。每一位當代的中國造型藝術家，都同時面對著「寫意」之傳統和時代之視覺需求，而這兩者之間存在著怎樣的衝突？能否實現深層次的調和與融合？如何在吸收借鑑新的藝術理念、手法的過程中，實現傳統的創造性復興？這是一個必須予以思考和解答的課題。

真跡數行可名世？

　　對於今天的藝術家來說，「花心」往往是一種常態。

　　跟前人相比，我們面對的資訊太多，資料太多，誘惑太多。這本來是很幸福的事情，然而，要抵擋住誘惑，卻需要覺悟和定力。

　　周圍有不少搞書法的朋友，每年看他們的各種展覽，總的感覺是大家都在竭力地想端出一些「新」的東西，前年整的是摩崖石刻，去年是漢簡，今年又從戰國的兵器上搬了些古怪的篆書來。但他們的書法究竟搞成了沒有呢？私下交流的時候，他們的眼神裡仍舊透露出一絲茫然。

　　這時候很自然地會想起一句有名的話來 ── 「真跡數行可名世」。

　　古人也有煩惱，他們的煩惱不是資料太多，而是太少。「真跡」是從事藝術的寶貴資源，誰占有了資源，哪怕只是寥寥「數行」，就離成功不遠。西晉虞喜《志林》一書記載，鍾繇向韋誕苦求蔡邕的筆法祕訣，韋誕不依，於是大鬧三天，捶胸至嘔血，還是曹操拿五靈丹救活了他。「歐陽詢見索靖古碑，駐馬觀之。去數步復還，下馬觀之。倦則布氈坐觀之，宿碑旁三日乃去。」歐陽詢沒有數位相機，只好在碑下睡了三個晚上。但鍾繇和歐陽詢的書法終歸是搞成了。

　　記得有一年的高考作文題，要求根據一幅漫畫寫成議論文，漫畫畫的是連成一片的地下泉水，和未能伸及泉水的幾口

深淺不一的井。其實這個道理古人已經講得很透徹，曾國藩在寫給兒子的一封家書裡，轉述了友人吳嘉賓對他說過的一段話：「用功譬如掘井，與其多掘數井而皆不及泉，何若老守一井，力求及泉，而用之不竭乎！」

「千金之珠，必在九重之淵。」無論為學為文為藝，總以「深入」為第一要義，唯有深入方能嘗到真滋味，獲得真領悟，

方能「掘井及泉」，「探得驪珠還」。而「深入」的前提是「定力」，是專注與守約，正所謂「舊書不厭百回讀，熟讀深思子自知」。

那麼，今人為什麼總是顯得「花心」，做不到沉潛執著、專注守約呢？資料太多，來得太容易是一個方面。朱熹曾說：「今人所以讀書苟簡者，緣書都有印本，多了。」處在網路時代的我們，比起朱熹時代的「今人」，面對的知識資訊何止萬倍？因而更需要克制貪多務得、急切冒進的心理。另一方面，「花心」的真正根源在於「名心」、「利心」。

還是用朱熹的一句話來說透：「……今來學者，（讀書）一般是專要做文字用，一般是要說得新奇，人說得不如我說得較好，此學者之大病。」可見「花心」也不是今人的專利，只是今人更甚於古人。今天的書法家們，臨帖練字一般是專要做展覽用，一般是要寫得「新奇」，生怕寫得不如別人的好。問題是今年「新奇」，明年還得「新奇」，於是到處翻找那些生僻的材料，

唐　歐陽詢　卜商讀書帖

那些別人還沒來得及「開發」的「資源」，從花樣到花樣，實際上藝術的「道行」並沒有真正的變化，就如俗話說的「熊掰球棒子，一懶一融」，我常對人說，為什麼今天很難產生震撼人心的文學巨作？因為文學的兩大永恆主題──愛情與鄉愁，在現實生活中已經淡化了情感根源。男女交往沒有了限制，「愛情」隨處可得，也可以隨時結束，難以再有盪氣迴腸的碰撞，以至於一位名導演曾感嘆在全國範圍找不到「純情的眼神」。交通、通訊的極度發達，驅走了由地理隔阻造成的距離感，那種「馬上相逢無紙筆，憑君傳語報平安」的羈旅之思、鄉關之慕也就不復存在。真正的鄉愁，恐怕只有宇航員楊利偉在太空中回望那顆藍色星球時，才能體會到吧。

藝術上的「純情」，同樣難以尋覓。專注守約，先得耐得住寂寞。而學問與藝術，從來就是寂寞之道，缺乏足夠的「定力」，一切無從談起。

有幾位或從福州走出，或仍留在福州的七十多歲的篆刻家、書法家，都有著扎實深厚的功力。筆者在與他們的交往當中，發現他們年輕時都曾做過「脫影雙鉤」的工夫。那時還是在「文革」期間，對藝術的痴迷讓他們心無旁騖，而藝術的資料則極其匱乏，有誰得到片紙隻字，友朋間輾轉相借，燈下勾摹，全神以赴，不知東方之既白。而正是這種「雙鉤」經歷，讓他們錘鍊了手眼工夫，在藝術上嘗到了真滋味，獲得了真領悟，一

生受益無窮。

其實資料資訊只是「中性」的，如何對待和運用資料，則「存乎一心」。今天的我們，面對著古人未能夢見的豐富訊息和交流管道，面對著多元文化的衝擊交匯，面對著前所未有的問題與挑戰，這實際上是亙古未有之嶄新機遇，從道理上說，應當對時代有所因應，對藝術有所創造。然而，為什麼處處看到的只是一片喧囂嘈雜、光怪陸離？

錢穆先生當年在論及學者之「病」時說：「千言萬語，只是一病，其病即在只求表現，不肯先認真進入學問之門。」「未曾入，急求出。」「盡在門外大踏步亂跑，窮氣竭力，也沒有一歸宿處。」此話移之於今天的藝術領域，恰能切中時弊。

挖井的目的是「及泉」，沒有找到水之前老想換個地方挖，等於前功盡棄，殊不知底下的源泉是連成一片的。從哪裡開挖並不是最重要的。

條條道路通羅馬，但你總得選擇一條走到底。至於到了羅馬以後做什麼，那是後面的事情。

不如守約。

「風雅」由誰說了算？

　　越高雅，就越慢熱。這幾乎成了 20 世紀末以來，中國藝術品市場恢復發展進程中的一個共性現象。金石篆刻、古籍善本、名人信札、碑帖拓本，歷史上曾經是收藏的高層級，卻一度淪為冷門、小眾項目。然而，這些被「邊緣化」的門類，在近些年的市場大調整行情中反而一致出現了逆市上揚的勢頭。對此，有人歸因於古代書畫資源稀缺導致的替代性需求，也有觀點認為是「價值發現」規律的必然作用。但有一點是可以肯定的，這些文化資訊含量大、耐「咀嚼」的門類已經引起藏家的重視，並逐漸受到追捧，藝術品收藏的風尚趣向正在發生著悄然的變化遷革。

　　對藝術品貴賤的評判，雅俗的區分，每個時代有每個時代的傾向性，並不存在固定不變的標準。明代的文人書畫家李日華精善鑑賞，號稱博物君子，他在《味水軒日記》中有一段關於藝術品「排座次」的說法，讀來十分有意思。在他的這份排行榜上，前五位中「古代書法」占了三席，排在第一位的是晉唐墨蹟，這當然是沒有問題的。就今天來說，只有前些年被故宮「優先購買」的隋賢書《出師頌》勉強算得上。拍了三個多億的《平安帖》只能歸入第三位的隋唐宋古帖。排在次席的是五代、唐、前宋圖畫，南宋畫則落到第七位，排在元人畫和元代名家法書的後面。

　　比較令人吃驚的是，「五代、宋精板書」僅列第十五，緊隨

其後的是「怪石嶙峋奇秀者」，也就是如今很冷僻的供石。可見當時的人們還沒有把善本古籍看得很重要。李日華顯然想像不到，末代皇帝溥儀與他的弟弟聯手偷盜內府文物時，首先下手的就是宋版書。另一個讓人跌破眼鏡的地方是，當今收藏界「大鱷」劉益謙花了兩億多拍回來的成化雞缸杯，在李日華的排行榜上竟然只能排在總共二十三個項目的最後一項——「瑩白妙磁祕色陶器不論古今」，而排在之前的兩項分別是「精茶法釀」與「山海異味」。

李日華在這段文字的結尾還特別強調，藝術品的鑑賞品味，是士紳階層生活方式中不可缺少的一環，「士人享用，當知次第」，就如凌煙閣中的功臣位次，「明主自有灼見」。

收藏乃風雅之事，但風雅與否由誰說了算？這可是一個大問題，換成現在的時髦語言，相當於「制訂行業標準」。在晚明，像王世貞、董其昌、陳繼儒、李日華、張岱這些聲名遠揚的大文人無疑掌握著話語權，也就是所謂的「主盟風雅」。風雅的範圍，則上至詩文品評，下至起居飲食，並不僅限於古物鑑藏。

北宋　米芾　珊瑚帖

　　雖然歐陽修曾言「文章如精金如美玉，市有定價，非人所能以口舌定貴賤也」，然而事實上，所有風雅之事都離不開「主盟」者的口舌黜陟。而曹昭的《格古要論》、文震亨的《長物志》，包括李日華的「排行榜」，也的確成為他們那個時代風雅之「標桿」。詹景鳳在一則題跋中吹牛道：「……余好十餘年後吳人乃好，又後三年而吾新安人好，又三年而越人好。」言下之意，在這場有關風雅的「馬拉松」當中，他本人屬於跑在最前面的先知先覺者，而追隨其後的「粉絲團」還有「核心層」與外圍之分。

　　張岱在他著名的《陶庵夢憶》中，也曾「秀」出了自己左右風雅的一個成功案例：他給一款心儀的綠茶取了個高格調名字「蘭雪」，「四五年後，『蘭雪茶』一哄如市焉。越之好事者不食松

蘿，止食蘭雪」。更可笑的是，徽歙間的茶商和附庸風雅者，甚至把原來叫松蘿的綠茶也改名為「蘭雪」。

團結在那些文化「牛人」周圍的，是一個由貴冑與士大夫文人組成的「文化菁英」群體，而這個群體同時又是一個文化藝術的鑑賞群體。在他們背後「跟著玩」的，則是那些腰纏萬貫的「土豪」富商。「文化菁英」們引領著文化藝術的時尚品味趣向，不斷地發現「價值窪地」並收穫尊崇與實益，而富商們則試圖用一擲千金換來品味上的認可，卻難免還要扮演「菁英」們嘲諷的物件。

藝術的創作與收藏擺脫不了時代風氣的籠罩，歷史的相似與不同，有時真能讓人會心一笑。石守謙先生在《風格與世變》一書中提到「以朱元璋為首的明朝統治階級本出身元末最貧苦的下層社會，在他們建立新政權的過程中，雖逐漸地接納了文化素養較高的地方鄉紳階級，但基本上其農民性格並沒有改變。他們在文化活動中所表現出的品味，則較不傾向內斂含蓄而細緻的特質，而偏好對外放健朗而豪曠氣質的追求。」這種情形，大致與西漢初年不出二轍。隨著太平日久，文人才會占據風雅的核心，而風尚也會慢慢地由「武」趨「文」。

越高雅，就越慢熱，是因為領會高雅，需要跨過文化素養這道門檻。近年來藝術品收藏市場出現的品味趣向的微妙轉變，無疑與收藏隊伍的「換代」，一些知識較高者的介入有關。

　　我們這個時代的問題在於，當文化生活中意識形態色彩漸淡之後，文化藝術的民間品評機制尚未形成，風雅的「主盟」處於真空。因為舊時代的「文化菁英」群體、文化藝術鑑賞群體已經不復存在，這一在品味格調上具有保障性的「防火牆」或「臭氧層」的消失，導致眾多低俗的藝人與「藝術品」可以無底線地上竄下跳。品味一事，暫時還是由富人說了算，於是所有符合富人心理的「高大上」的東西，價格都飄在雲端。官員與「文人」不再是重疊關係，具備鑑賞眼力的「文人」雖然已非「老九」，卻仍處於弱勢，因囊中羞澀，不但沒有信心去引導富人，甚而淪為他們的附庸。

　　當然，站在樂觀者的角度看，一切都會好起來的。太平已久，「貴人」終將變「文」，「文人」亦將致富，而民間文化生態的「江湖」也正在恢復之中。

正門入，偏門人？

清初書家、鑑賞家王澍談論書法時多次提到「一正一偏」的說法，其論《禮器碑》云：「……觀其用筆，一正一偏，遊行自在，動合天機」；評鍾繇《賀捷表》亦云：「此表用筆一正一偏，脫然畦徑之外……」

中國人有喜好談玄的傾向。關於「奇」、「正」這樣的「對待」關係，可以一口氣說出一大串的妙理—奇正相生，守正出奇；正中寓奇，奇中求正；即正為奇，即奇為正；亦正亦奇，非正非奇；非正非不正，非奇非不奇……

問題是，怎麼做到？

金聖歎論文章云：「雅馴者不跳脫，跳脫者不雅馴。」「雅馴」，正也，莊也；「跳脫」，奇也，諧也。「奇正相生」「亦莊亦諧」，信乎難也。

每個藝術家的天性，非近於「正」，即近於「奇」。比如明代的書法家當中，王澍比較欣賞兩個人：祝允明和董其昌，一前一後，「於三百年來足可籠罩」。然而，祝氏「雖能盡變而骨韻未清」，董氏「骨韻雖清而又未能盡變」。也就是說，董的天性近於「正」，所以氣質清超而變化不足；祝的天性近於「奇」，所以變化多端而未能臻於清正。由此可知，如果誇獎一個人天生「骨骼清奇」，是送給他一頂多麼閃光的高帽。

我們也能夠很輕鬆地從近現代書畫家裡找出相似的例子，並且把對祝、董的評價套用在他們身上。比如書家沈尹默與沈

增植。沈尹默近於「正」，所以「骨韻雖清而又未能盡變」；沈增植近於「奇」，所以逸氣淋漓而遜於清正。畫家吳昌碩與吳湖帆也是一「奇」一「正」的代表，前者豪縱，後者矜持。這一點足以說明，「奇」與「正」，無非是人性的兩個側面。

王潮還說，祝枝山由於「豪縱宿習」、「風骨未清」，所以作品中往往「多帶俗韻」，「故其狂草多見賞於俗子」。這麼個說法，就不是通透之論了。王渤本人的天性近於「正」，因而只看到「奇」而不「正」易入於「俗」，殊不知董其昌的「正」而不「奇」，「未能盡變」，何嘗不是產生「俗」的另一個主要根源？

不僅個人稟賦有「奇」、「正」之偏，時代也有「奇」、「正」之偏。盛世常有清明正大之氣象，習見溫雅馴良之人物，亂世則每見激宕怪戾的風氣，多產欽奇磊落之逸士。清末民國以降，百多年中動盪至極，尚奇好異之風熾然，因此「奇」有餘「正」不足的吳昌碩、沈增植之流風雲際會，推崇慕習者眾，「正」有餘「奇」不足的吳湖帆、沈尹默之輩則聲勢未能與之抗衡，此則時代使然也。

超然於「奇」、「正」之上，穿越於時代之表的天才有沒有？有。除了鐘繇，「韻高千古、力屈萬夫」的書聖王羲之也是一個，前人對其書跡的評價是「勢如斜而反直」、「跡似奇而反正」。然而，天才並非僅僅依賴於天性，天才們都很勤勞。鐘繇「臥畫被穿過表，如廁終日忘歸」，王羲之「筆山墨池」之餘，還

明　祝允明　《臥病懷所知》行草詩詞卷（局部）
注：私人收藏

要感嘆追不上張芝，「假令寡人耽之若此，未必謝之」！

韓愈曰：「周道衰，孔子沒，……其言道德仁義者，不入於楊，則入於墨。」換句話說，天下搞藝術的人，不入於「奇」，則入於「正」。

那麼，怎麼辦呢？有一種說法是，要麼「正門入，旁門出」，要麼「旁門入，正門出」。意思是就自己天性所近，先把天性中相對明澈的那一面發揚起來，在此之外，還要直面自我，把潛在的、被蒙蔽的那一面開掘出來。既然「奇」與「正」這兩端都是產生「俗」的根源，如何做到「不俗」？「不俗」就是藝術的本質，用現代語言說，就是「不可預測」、「不確定性」，用禪宗解釋就是「離兩邊」、「無所住」，就是非正非奇，亦正亦奇；即正為奇，即奇為正。

這麼說著，就有點像是修行了。

沒錯。藝術無非是修行的一種方式。王渴拈出「一正一偏」後，所描述的「遊行自在，動合天機」、「脫然畦徑之外」，跟聖人所描述的「從心所欲不逾矩」，不是差不多的口吻嗎？

「技進乎道」還是「技退乎道」？

藝術的起點是手藝，這句話應該沒什麼毛病。

然而，藝術正在變得越來越高深莫測。或者換個高深點的說法 —— 藝術正在「知識份子化」。在談論藝術的場合，可以聽到太多「當代」的「觀念」，而提及「技藝」一詞似乎是令人難以啟齒的。

其實「藝術」是一個意譯的舶來詞。我們的「藝」字在甲骨文中就有了，左上為「木」，右邊為雙手，栽培植物的意思。這一點可以在《詩經》裡得到佐證 —— 《唐風·鴇羽》曰：「王事靡盬、不能蓺稷黍。」從這個角度看，藝術很難脫離「技藝」而追求「觀念」。

中國傳統藝術注重「技」與「道」的統一，「造化」與「心源」的相通，藝術與人生的融合，因而技巧的錘鍊過程同時也是讓生命起變化的過程，所指向的理想，是人格修養的完善與精神境界的提升。

《莊子》中「庖丁解牛」的寓言人人耳熟能詳。當庖丁目無全牛，遊刃有餘，很「藝術」地做完解牛這件事後，文惠君驚嘆道：「嘻，善哉！技蓋至此乎？」庖丁放下刀，說了一句在中國文化史上很重要的話 —— 「臣之所好者道也，進乎技矣」。

技進乎道，道存於技的思想，反映了古人對藝術的深刻認識。由技而進乎道，達於一種心手兩忘、物我無間的境界，人的精神不再束縛於外在功利，藝術創作從而成為自由的審美體

驗過程。

對「技」與「道」的最大誤解，就是將兩者對立起來。似乎「技」是匠人之事，只有「道」才與「理念」、「思想」有關，才屬於藝術的範疇，要想增加「藝術」含量，必須以削減「技術」含量為前提。殊不知技中有道，道外無技。道不遠人，道在瓦礫。

關於中國畫何去何從的爭論，持續了一百多年。從康有為、陳獨秀將國畫革新問題置於民族命運前途的高度，到 1980 年代李小山的國畫「窮途末路」論，再到世紀之交吳冠中、張汀圍繞「筆墨等於零」與「守住中國畫的底線」的論戰，總算漸漸接觸到問題的核心 —— 筆墨是什麼，筆墨究竟只是一種特殊的技巧，還是中國畫的靈魂？

試想一下，如果筆墨真的「等於零」，那麼，中國書畫的核心技法與藝術本體之間的關係，豈不是由「技進乎道」變成了「技退乎道」？

在這場針鋒相對的辯論中，筆者對童中燾的觀點十分認同，「筆墨是中國畫的言語，是內容和形式的統一體，兼本末、包內外」。筆墨是技巧，也是靈魂，筆墨乃創作主體心性、人格、情感、文化素養之表現。筆墨不僅僅是通向目的之手段，筆墨本身即是目的。

明末清初　八大山人　花鳥蟲魚冊

吳冠中也是值得尊重的，他的出發點，是反對食古不化，力圖在多元化的文化背景下為中國畫尋求出路。然而，創新變革與保持文化自身獨特性，並不是一種非此即彼的關係。我們縱觀中國畫漫長的發展歷程，其間不乏創變演進，亦不乏雄視一代、垂範後世的「戛戛獨造」者，卻始終沒有拋棄筆墨這條主線，沒有脫離「技」、「道」統一這一文化脈絡。

　　八大山人和齊白石，可以說是近世以來很有創造精神的大師。八大獨往獨來，冷眼天下，但他畫一幅〈河上花圖長卷〉，在題款中自言：「自丁丑五月，以至六、七、八月，荷葉荷花落成。」齊白石對美學家王朝聞說：「若無新變，不能代雄。」但他卻願為青藤、雪個之「走狗」，「恨不生三百年前，為諸君磨墨理紙。諸君不納，余於門外餓而不去，亦快事也。」

　　這些表面看上去自相矛盾之處，值得我們玩味。

「淡」之一字談何易？

　　友人新置了一套高級音響，於是常常跑到他的工作室「蹭」聽，一邊閒聊些與音樂有關的話題。一段時間下來，倆人得出了一點共識：越是風格強烈、情味濃郁的音樂越容易令人厭膩，有些初聽甜美無比的樂曲，聽多了讓人倒胃口，非但談不上「三月不知肉味」，簡直是三月不敢回味。而有些音樂，初若平淡無奇，越往後卻越能嘗出它的韻味，所謂「叩之而不竭，炙之而愈出」。「耐聽」之程度，甚至可以作為判斷音樂高下的試金石。

　　相同的感受，其實傅雷先生在他的《觀畫答客問》一文中早已揭露——「……一見即佳，漸看漸倦：此能品也。一見平平，漸看漸佳：此妙品也。初若艱澀，格格不入，久而漸領，愈久而愈愛：此神品也，逸品也。」

　　老子曰：「五色令人目盲，五音令人耳聾，五味令人口爽。」酸甜苦辣鹹，甜的吃多了想吃鹹的，辣的吃多了想吃酸的，任何單一或濃烈的滋味，都會讓人倒胃口。梁山泊好漢們總是叫嚷「嘴裡淡出個鳥來」，然而真讓他們連續吃上一個月的肉，恐怕也受不了。比起膏粱厚味，粗茶淡飯反而更可以讓人久耐。

　　或許審美上的確有著一定的「階級性」，文人騷客似乎對「淡」字情有獨鍾。大書家歐陽詢有名的《張翰帖》，書寫內容是《世說新語》裡關於西晉才子張翰「蓴鱸之思」的逸事：「張季鷹闢齊王東曹掾，在洛，見秋風起，因思吳中菰菜羹、鱸魚膾，曰：『人生貴得適意爾，何能羈宦數千里，以要名爵。』遂命駕

便歸。」一碗蕨菜羹可以讓人棄官歸里，足見「清淡」之魅力。葉聖陶先生也寫了一篇題為《藕與蓴菜》的美文，其中專門對蓴菜的魅力做了解釋，「（蓴菜）本身沒有味道，味道全在於好的湯。但這樣嫩綠的顏色與豐富的詩意，無味之味真足令人心醉」。

清人陸次雲論茶曰：「茶真者，甘香蘭，幽而不冽，啜之淡然，似乎無味，飲過之後，覺有一股太和之氣彌留齒頰之間，此無味之味乃至味也。」

無味之味，乃為至味。這讓人很自然地聯想起「無法而法，乃為至法」、「無為而無不為」這些相類似的玄妙說法。仔細想想，中國飲食文化中的那些珍貴食材，比如海參魚翅燕窩，基本上都是「無味」之物。正由於自身之淡，故能吸收、接引、包容、調和其他滋味。

當然，這裡所說的「淡」，和「無味之味」，並非像白開水那樣的毫無內涵，而是強調其韻味之素樸真淳。

北宋文豪歐陽修十分推崇好友梅聖俞的詩，認為其妙處在於「淡」——「子言古淡有真味，大羹豈須調以葱」。「淡」，所以能「真」；「真」，亦所以能「淡」。「大羹」，是不需添加調料來提味的。他還用另一個比喻來描述自己對「淡」的感受：「初如食橄欖，真味久愈在。」

蘇軾與其姪書云：「大凡為文，當使氣象崢嶸，五色絢爛，

漸老漸熟，乃造平淡，其實不是平淡，絢爛之極也。」對於在詩歌上「開千古平淡之宗」的陶淵明，他的評價是「質而實綺，耀而實腴。」

平淡天真乃藝術之至高境界。由纖濃絢爛造於樸素平淡，不僅是藝術家個人藝術生命的成長規律，也是任何一個藝術門類走向高級階段的必然現象。這一點在中國山水畫的發展中表現得尤為鮮明：由奢靡娟妍的宮觀山水，漸入蕭散簡遠的「荒寒」之境；由金碧青綠的工筆設色，變為皴擦點染的水墨渲淡。

五代的董源，向被奉為「南宗」山水畫的開山鼻祖。米芾認為其風格「平淡天真多，唐無此品」，並曾盛讚曰：「峰巒出沒，雲霧顯晦，不裝巧趣，皆得天真。」而元代的倪雲林，則將這種平淡蕭散的風格推到了一個極致。

明代的董其昌，一生追求「古淡」。他把「古淡天真」作為對「士氣」、「書卷氣」的具體描述與評判標準，並且將「古淡」由繪畫的意境、風格延伸到用筆上，認為生拙、簡淡是技法的老到成熟，乃技與道合一之境界。

「淡」，所以能久，能遠，能簡，能古，能靜，能質樸，能平和，能自然，能微妙，能雋永。所以，有平淡、沖淡、簡淡、古淡、疏淡、清淡、恬淡、幽淡、散淡。

強烈之風格、濃郁之滋味可以吸引人於一時，卻也容易令人厭膩與「反胃」。老子曰：「樂與餌，過客止。道之出口，淡

乎其無味，視之不足見，聽之不足聞，用之不足既。」蘇轍在《老子解》一書中對這句話進行了深入的演繹：「作樂設餌以待來者，豈不足以止過客哉？然而樂闋餌盡，彼將捨之而去，若天下不知好之，則亦不捨之也。」妙的是最後那句話，「不知好之，則亦不捨之也」。這正是傅雷所說的，「一見即佳，漸看漸倦」，「一見平平，漸看漸佳」。含蓄質樸，方能持久，「咬得菜根，百事可做」。

那麼，如何能「淡」？「淡」，其實是對濃烈的超越，比其他風格滋味更為豐富而中和，因而恰恰是簡單與貧乏的反面，正如白色是所有色彩的綜合。表現在藝術創作上，「淡」乃「大巧謝雕琢」，是對各種規律技巧的和諧統一與自由駕馭，歷經千錘百煉而後達於爐火純青。所以梅聖俞自己也感嘆：「作詩無古今，唯造平淡難。」

當然，任何風格的產生，離不開天性，以及後天的陶養。能夠理解並追求「平淡」的境界，首先需要胸次之高曠，志向之高遠，心靈之高潔。古人云：「人淡如菊」，乃以菊之樸實高華，比擬那份遺世獨立的從容與超脫。

古人云：「非淡泊無以明志。」是矣。但這句話也可以倒過來講，非明志，亦不足以淡泊也。

假如跟那些私欲旺盛的人，奢談什麼「平淡」之妙，難免會遭到他們的嗤笑。

明　董其昌　煙樹茆堂軸（局部）

該不該有個「譜」？

搜尋「靠譜」這兩個字，得出的解釋是 —— 北方方言，後現代流行詞彙，就是可靠、值得相信的意思。再搜了下「離譜」，指的是事物的發展脫離了規律性或公認的準則，不著調，不和諧。

以前人以為，不管做什麼事，都得有個譜。比如做菜有食譜，彈琴有琴譜，下棋有棋譜，畫畫有竹譜、梅譜，《芥子園畫傳》就是頂有名的畫譜。

鋼琴家李雲迪，因十八歲時拿到蕭邦國際鋼琴比賽冠軍而獲盛名。前些年他在一場獨奏音樂會上只彈錯了幾個音，結果觀眾群起而指摘，成為一個轟動性事件。

令人大惑不解的是，如今琴棋都還有「譜」在，而公認最為高深莫測，動輒以「道」來標榜的書畫藝術，反而沒有「譜」了。

筆者經常用「卡拉 OK」一詞來形容今天的書畫藝術。「卡拉 OK」的最大好處就是沒有門檻，只要不是啞巴，拿起麥克風就可以引吭高歌。只要自我感覺良好，盡可以聲情並茂，不須在意跑不跑調，也不用管別人是否受得了。為什麼許多上級幹部熱衷於寫寫畫畫，一是可以附庸於風雅之列，二是「敢唱就會紅」，既容易上手，也方便旁人鼓掌。

將藝術與競技進行橫向對照，是件頗有意思的事情。競技體育的好處，在於有一套人人認可的規則，規則之下，水準立現、勝負立判，「是騾子是馬，拉出來遛遛」。拳擊打球賽跑舉

重不用說了，就連體操、花樣滑冰這種表演性質的項目，你也得先達到一定的技術難度，然後進一步才能出風格比神采，如果連基本動作都掌握不了，就只有摔得滿地找牙，當眾出醜。

可能有人會反駁說，藝術只是用來陶冶性情的，或者援引西方人的說法，「藝術是一種『非功利性、非競爭性』的『自由』的遊戲」。然而，「非競爭性」也給這一「遊戲」帶來了很大的問題，就是一件藝術作品的優劣高下，只能透過會意於心的鑑賞，缺乏明確、公正、通行的評判標準。一旦較起真來，反而弄得說法紛紜，是非蜂起，魚龍莫辨。

其實大凡能夠成為一個專業，都得有個「譜」，有個門檻在。中國人卻喜歡把事情弄得高妙玄乎，一提到藝術，就要講「意境」論「氣韻」。高妙玄乎本沒有錯，但那是最高階段的事，而不應該是起始階段的追求。書畫藝術也確乎高妙，但今天的藝術家們似乎不願意入「門」，都願意翻牆爬樹，直奔那最高處而去。他們忘記了書畫原本也是一個專業，也應該有個繞不過的「譜」在，遂使書畫藝術成為最缺乏專業精神，最「離譜」的一個領域。

孔子曰：「行有餘力，則以學文」。書畫「小道」，乃詩文之「餘事」，那無疑更要以「餘力」之「餘力」來對付了。即便如此，我們的古人們在這些寄託情懷「小道」之上，仍然有著虔誠謹飭的「問道」之心，而並非含糊草率，敷衍了事。

　　「十日畫一水，五日畫一石。能事不受相促迫，王宰始肯留真跡。」這是詩人杜甫《戲題王宰畫山水圖歌》中的名句。為什麼要「十日一水，五日一石」？工作效率如此之低？是不是古人故意把作畫過程神祕化，過於矜持了？

　　這實際上是個態度問題。北宋畫家郭熙在《林泉高致》中這樣表達他的態度：「……已營之，又撤之；已增之，又潤之。一之可矣，又再之；再之可矣，又復之。每一圖必重複終始，如戒嚴敵，然後畢。此豈非所謂不敢以慢心忽之者乎？所謂天下之事，不論小大，例須如此，而後有成。」畫一幅畫，居然要戒慎從事，如臨大敵，這說法聽來似乎很有趣？據傳，宋徽宗領導下的皇家畫院，對於孔雀開屏是先舉右腳還是左腳這樣的細節都十分在意，這種較真的態度似乎有點「糾結」？然而，「天下之事，不論小大，例須如此，而後有成」，是矣！是矣！

　　今天大家都愛說，「態度決定一切」。對待書畫藝術，古人的態度「如戒嚴敵」，今人的態度如「卡拉 OK」。這就決定了古人能夠在實踐中梳理提煉出「畫譜」，而今人的書畫卻大多不「靠譜」。

南宋　馬麟　層疊冰綃圖（局部）

藝術家為什麼要讀點書？

　　1944 年傅雷在寫給黃賓虹的信中嘆道：「畫家不讀書，南北通病，言之可慨。」

　　現在回過頭看，那個時代的不少畫家倒是著實讀了一些書的。如果傅雷活在今天，不知會做何感想？

　　藝術家的素養，一個時代有一個時代的標準，藝術家的知識結構不可能相同也不必相同。然而，起碼的「底線」是不能沒有的。

　　多年前的一個場景曾給筆者留下深刻的印象。在某屆書法大賽的決賽上，一位進入隸書前六名的選手，在綜合素養比試中得了零分。其間當主持人問到「中國傳統的『五嶽』是指哪五座山？」時，他居然張大著嘴巴，愣是一座也答不上來。這簡直是匪夷所思！類似的尷尬，在比賽過程中比比皆是，一場電視大賽，無意中把許多書法家的「家底」給抖摟了出來。

　　藝術家為什麼要讀書？從淺近處說，所謂「腹有詩書氣自華」，藝術創作作為一種特殊的精神生產，除了技藝才情的前提外，還要求創作者具有一定的知識儲備和文化層次。文化底蘊不足，除了直接影響到作品的格調境界外，還容易在細節處捉襟見肘，露出「馬腳」，貽笑大方。

　　露馬腳與否還不是問題的關鍵。讀書的真正意義並非為了掉書袋，做學究，而在於明理。「文乎文乎，苟作云乎哉？必也貫乎道。學乎學乎，博誦云乎哉，必也濟乎義。」所貴乎讀書

者，「濟乎義」也，「貫乎道」也，而卒能「會其通」也。

對於藝術家來說，技藝的訓練、素材的積累固然不可忽視，而哲理的通達、境界的提升和情趣的陶養卻是頭等大事。有人問周臣為何不及弟子唐寅，周臣回答說：「但少唐生三千卷書耳。」

讀書明理是變化氣質、涵養心性的可靠途徑之一。宋人黃庭堅說：「三日不讀書，便覺面目可憎，言語無味。」這話聽上去有點高標準嚴要求，卻道出了一個事實：讀書與否既可以反映在面目言語，自然也會流露於你的筆下。

清人李漁在《閒情偶記》裡有一段話說得更明白——「學技必先學文……天下萬事萬物盡有開門之鎖鑰，鎖鑰維何？文理二字是也。尋常鎖鑰，一鑰止開一鎖，一鎖止管一門；而文理二字之鎖鑰，其所管者不止千門萬戶，蓋合天上地下、萬國九洲，其大至於無外，其小至於無內，一切當行當學之事，無不握其樞紐而司其出入者也……」天下萬事既然都有開門的鑰匙，那麼讀書的目的，就是要拿到這把「通用」的鑰匙。所以，提倡讀書看上去似乎是不切實際的「迂闊」之論，其實乃一條無法繞開的正途。

藝術家不讀書之所以成為「南北通病」，不外乎幾種情況：「唯上智與下愚不移」。總有一些人恃其私智，顧盼自雄，認為乖巧者無所不能，骨子裡瞧不起讀書這件事，瞧不起埋頭讀書的「笨伯」；「下愚」者，底子太差，無門可入，則視讀書為畏途。

南宋　劉松年　山館讀書圖

除了這兩種特殊情況外，大多數的藝術家們並非不想讀書，只是出於不得已，因為他們忙。如今藝術是個競技場，尚未嶄露頭角的忙於「科舉」，小試鋒芒的忙於炒作經營，聲名顯赫的忙於立山頭，樹「流派」，或暗地角力，或互為聲氣，終日前呼後擁，應酬吹牛，「大丈夫不當如此乎」？

但他們大都知道書本的好處，必要時還得擺擺空城計，弄弄玄虛，用一些似是而非的「理論」來包裝自己的作品，正如一位藝評家所言，「不會畫和故意畫得拙劣之間的區別，無非是有沒有找到一個時髦的說法」。只是書到用時方恨「多」，忙裡出錯，露出點馬腳也就在所難免了。

當然，藝術評價標準的混亂，藝術鑑賞群體和氛圍的缺失，速食文化的氾濫，這些深層的社會環境因素，也讓不讀書的藝術家們得以從容周旋於其間。

其實每個時代都會有浮躁的現象存在，更何況在今天這個商業社會，藝術已然成為一個飯碗。其實每個時代也都不乏沉潛篤定者，他們有的時候並不在公眾的視野之內，但他們卻是文化傳承與延伸的脈絡所繫。

與傅雷同時代的畫家溥心畬，一貫主張以讀書為作畫之根本，他曾對別人說：「如若你要稱我為畫家，不如稱我為書家；如若稱我為書家，不如稱我為詩人；如若稱我為詩人，更不如稱我為學者。」

　　溥心畬終歸還是以畫名世，但他的這種認識與追求，卻能給我們帶來啟發。

能否把傳統還給傳統？

書法不等同於寫字，這一點大概沒有疑義。

但書法是不是一門「藝術」呢？多年前的「藝術書法」與「書法藝術」之爭，現在看來有點大學生辯論賽的味道，而辯論雙方似乎都毫不猶豫地將這兩個事物串聯在一起。

「藝術」又是什麼？它與「禮、樂、射、御、書、數」六藝中的「藝」是不是同一回事呢？可以肯定，所有那些古代書法家們是不知道「藝術」這個舶來詞彙的。

在一向重視書法教育的中國美術學院，我們聽到了兩位知名教授關於書法的兩種迥然不同的定義 ——

章祖安教授曰：「書法是個性化的生命元氣有節律之鼓蕩與奮發。」

邱振中教授曰：「書法是徒手線條連續運動中的空間分割。」有意思的是，章祖安據說是個太極拳高手，對太極理論研究有年，並自言「拳理通於書理也」。而邱振中的可愛之處在於，他試圖用數學和物理學來對書法進行「徹底」的分析。他甚至說：「可以設想，有一天，當我們某些藝術見解發生分歧的時候，能夠用計算來代替爭論。」

「自癒」：中國文化的生命模式？

　　每有古代書畫大展，博物館的人潮已成為常態。但是 2018 年底董其昌大展期間，上海博物館門口那迂迴在雨中的長隊，仍然令人感動。

　　董其昌是一個難以看懂的畫家，也是一個曾經被「打倒」的畫家，這麼多人跑來看他，似乎反映出歷史潮流的回轉。

　　夾在人流中的那些在宣紙上畫傳統山水的畫家，為數應該是不少的，他們按理是比較能夠理解董其昌的，但不知道他們是否意識到，他們仍然生活在「董其昌的時代」，為董其昌所籠罩。因為至今沒有人比董其昌畫得更「單純」，更「抽象」，更「現代」。

　　有人說，中國的歷史是一種週期性的循環。這一點在文化藝術上表現得尤其鮮明。幾乎每一次重要的革新運動，都以「復古」為號召。當然，這個「復古」，不是「重複」，而應當理解為「復活」，從藝術史本身重新獲得前進的活力；或者是「回復」，從偏途回到正道上來。有衰靡，有偏溺，而後有「復古」。說得神祕一些，如果把中國文化看作一個生命體的話，她之所以數千年來生生不息，是因為其自身具備強大的「自癒」能力。

　　從這個角度看，董其昌，包括董其昌之前的趙孟頫都是為糾偏拯溺而出現的，都是這種「自癒」模式在關鍵節點上的產物。

　　趙孟頫當年面對的，是山水畫自南宋以來，出現的兩種不

良傾向，一是柔媚纖巧，一是剛猛率易。其實，藝術走向衰落，大體上就是陷於這兩端：一端為「匠氣」，另一端為「江湖氣」，因為這同時也是人性「順流而下」的兩個趨向，兩個側面。那麼怎麼辦？復古。逆流而上，回到源頭，從傳統中找到精神之內核，入古而出新，借古而開新。趙孟頫提倡「畫貴有古意」，強調「中和之美」，下手處是「書法用筆」。然後，在他的引領下，風氣為之一變，「元四家」出現，一時雲蒸霞蔚，把元代山水畫推到了北宋之後的又一個高峰。

　　董其昌所面對的局勢，比趙孟頫要來得複雜一些。院體畫的刻板堆砌，浙派的粗獷放縱，吳門派末路的纖媚膚淺，再加上標榜元人的「偽逸品」一路的荒率空疏。這四種傾向，看起來兩兩對應，但是要想糾正其弊病，用其中一端來對治另一端卻是行不通的，只會變本而加厲。唯一的出路在於調和折中，回到「中道」，然後透過一種看似嶄新的形式，確立新的「傳統」，從而啟動新一輪的創造力。這種方式，你可以稱之為「集大成」，也可以稱為「新古典主義」。新的傳統與更早前的傳統的關係是「不合而合」，一方面是形式上的「變」，另一方面是精神上的「合」。董其昌本人在《畫禪室隨筆》中曾提及這一點 ——「右軍父子之書，至齊梁而風流頓盡。自唐初虞褚輩變其法，乃不合而合。右軍父子殆似復生。」

　　從這裡不難看出，「中」與「偏」、「共性」與「個性」在中國

傳統藝術中的獨特內涵。「個性」只有包涵於「共性」之中才能得到更好的生長與呈現。從中道走向偏歧，既是一個創作力「釋放」的過程，同時也是一個「彈性」漸失的過程。當藝術處於相對「中和」之時，總是與「正」的、「厚」的、「深」的、「靈活」的、「通融」的狀態連繫在一起，而一旦達於偏歧，或者極致之「個性」，則往往與「邪」、「薄」、「淺」、「板滯」、「狹礙」相伴隨。而文化中的「自癒」機制，則在特定的時間點，選擇特定的人物，透過特定的實踐與倡言，大加提撕振刷一番，從而實現「文起八代之衰」，恢復文化內在的「彈性」。

不妨就拿書畫家們手中那枝毛筆打個比方。所謂「中鋒用筆」，歷來聚訟紛紛，在筆者看來，「中鋒」之本質，並非始終讓筆尖在線條當中運行，而是一種可以令筆鋒從各種偏側或散亂狀態回復到彈性狀態，而後再向四面八方出發的「動態平衡能力」。東漢蔡邕曰：「筆軟則奇怪生焉。」毛筆柔軟的特性，令其一落紙必定由「正」趨向「偏」，由圓健渾成的「共性」趨向無限的奇奇怪怪的「個性」，這正是毛筆「載道」之基礎，神奇之所在。問題是，如果用筆能「往」而不能「復」，則必然失卻彈性，難以為繼。

董其昌自言「學書三十年，悟得書法」，就在「自起自倒、自收自束」八個字。何謂「自起自倒、自收自束」？就是充分發揮毛筆的彈性，使其具備類似於生命體的「自癒」能力，而臻於

「循環超忽」、「用之不竭、動而愈出」的境界。

　　董其昌在繪畫史上的意義，可以說得洋洋灑灑，也可以一言以蔽之 —— 他透過一生「與宋元人廝戰」，對明代中晚期陷入各路困局的山水畫做了一次回歸傳統內核的「收束」。他的畫，在「古」與「新」，「生」與「熟」、「清」與「厚」、「巧」與「拙」，「物象」與「自我」等各個維度間都力圖「離兩邊」而「歸中道」。在他之後，山水畫又進入了一輪「噴發期」。不但正統派的「四王吳惲」繼承了董其昌的衣缽，野逸派的「四僧」也無一不受董的啟發，此外，還有濃黑到極致的龔賢和一味清淡空靈的黃山派。

　　董其昌的好朋友、文學家袁宏道說過一句很精闢的話：「有作始，自有末流；有末流，還有作始。」中國傳統藝術正是在「作始」與「末流」的循環中向前演進，而每一次的「作始」，都可以看成從衰靡偏溺中振拔而起的頑強自癒。

　　董其昌離開我們已經將近四百年。時間不可謂不久，傳統中國書畫在今天的敗壞狀況不可謂不徹底。站在樂觀者的立場，或許可以預言 —— 下一個「董其昌」，說不定正在不遠處向我們緩緩走來。

明　董其昌　仿古山水冊

一枝毛筆的青春

　　我的書房朝南有一個大飄窗，窗臺上放著一個雞翅木的大筆筒，筆筒裡插著一大摞用過的毛筆。每當陽光透過玻璃斜射進來，那一簇簇筆毫擠挨在一起，看上去很像中年人花白的頭髮，這時候總會有一種莫名的情感從心底升起來。

　　情感的產生都是因為你用了心。帳房先生日書萬字，卻未必對手中的筆會有感情。因為他的心主要在帳目上，而不是在那筆毫與紙相觸的書寫過程。我寫字已經很多年了，一直寫的是帖學一路的小字，用的是熟紙和硬毫或兼毫的筆。如今的筆工和紙工都沒落了，硬毫不耐用，熟紙又損毫，所以一枝筆從上手到退役，時間並不是很長。由於閱筆無數，我能體會到每一枝毛筆的那段寶貴的青春。

　　納蘭性德的名句如今很流行：「人生若只如初見。」當你把一枝新的毛筆泡開，用手指擠乾筆毛的水分時，心中是懷著一份期待的。新鮮，雜著一些生澀，手指與筆、筆與紙之間的試探、感受與調適……

　　毛筆的青春有著一定的共性。古人每言「尖新之筆」，新筆尖銳，寫起來明利媚好，卻多有鋒芒與圭角，如調生馬駒，如攜帶一個不諳世故的小年輕出門辦事，需要你時時引導牽掣他外露的言行，為他打圓場。每枝筆寫到一定階段，就會進入一種恰到好處的最佳狀態，讓你感到時時聽使喚，處處皆如意，乃至於心手相忘。然而這樣美妙的感覺，就像愛情一樣轉瞬即逝。接下來，

這枝筆開始逐漸變禿，掉毛了。這時候的筆，呈現出與新筆相反的性格，鋒芒不再，遲鈍中帶著質樸，容易寫出蒼厚的線條。然而，筆所不能到之處，卻不可含糊敷衍，需要筆意上的細緻周詳，如同扶著老人過街道。一枝毛筆的青春，是在人與筆的相處與磨合中度過的，每個階段有每個階段的特點，你必須同時接受它的優長與缺陷。

每枝毛筆的青春又有著各自不同的特點。有的筆易掌握，有的筆難調馴，這也與人與人之間的交往類似，所謂落落難合者交必久。有的筆宜於方，有的宜於圓。有的筆妙處在銳時，有的筆妙處在鈍時。有的筆矯健而不羈，有的筆溫順而懦弱。即便是同一個筆工，用同一批材料，也不可能做出兩枝完全相同的筆。你永遠不知道下一枝筆的個性是什麼樣的。

毛筆是農耕文明的產物。古代讀書人對筆的感情，恰如農人之對待農具。翻讀北宋文人蘇軾黃庭堅他們彼此間的往來尺牘，談論各種毛筆優劣，以及筆工逸事，竟然成為出現最頻繁的話題之一。

明人董其昌的一通信札中提到「今吳中縛筆俱不中書，不佞為之閣筆……」可見佳筆從來難求。至於如今毛筆之粗劣，卻不能完全怪罪於筆工。這個時代，一切都是浮誇與將就的，缺少寧靜深細的精神，缺乏對於精緻工藝的真正需求與品鑑能力，也提供不了對製作者應有的尊重與獎勵。

在今天，做筆的人粗心了，寫字畫畫的人則是豪放的。大家滿腦子想的是怎樣更快地成為大師，生宣軟毫，既能顯墨韻之鮮，又可遮用筆之醜，於是「解衣盤礡」，大筆揮灑，氣概不凡，沒有幾個人會用心體會手中的那一枝筆，感受它的天性與變化，毛筆的青春多半在魯莽的對待中揮霍掉了，毛筆如若有知，也許多少會有些落寞吧。

寫字對於我來說，更像是一種類似於散步或體操的生活習慣，一天不寫字，就會覺得似乎少了件什麼事情。我不想透過書法求名，所以幾乎沒有「創作」過作品，也很少把字拿給人看。每天除了臨帖，就是抄些佛經與詩文。臨帖的目的，是希望深入對藝術的認識，透過對前賢名跡的揣摩領會，收穫風骨和趣味上的提升。偶爾也會放任自己，隨意地在剩紙上書寫些心儀的句子。「矮紙斜行閒作草，晴窗細乳戲分茶」，那種淡淡的喜悅不足與外人道。

非人磨墨墨磨人。窗臺上那個大筆筒裡的廢筆還在不斷地增加，而我的青春歲月也在與筆相對付的過程中消磨。陽光透過玻璃靜靜地斜射進來，時間彷彿放慢了腳步，當我凝視著那一簇簇灰白的筆毫，也許它們也在凝視我的雙鬢。

電子書購買

國家圖書館出版品預行編目資料

一枝毛筆的青春：風格即弊端？真跡數行可名
世？「風雅」誰說了算？由一枝毛筆展開的 36
個提問 / 何光銳著 . -- 第一版 . -- 臺北市：崧燁
文化事業有限公司, 2023.08
面；　公分
POD 版
ISBN 978-626-357-520-2(平裝)
1.CST: 藝術評論 2.CST: 文集 3.CST: 中國
901.2　　112011041

一枝毛筆的青春：風格即弊端？真跡數行可名世？「風雅」誰說了算？由一枝毛筆展開的 36 個提問

臉書

作　　　者：何光銳
發 行 人：黃振庭
出 版 者：崧燁文化事業有限公司
發 行 者：崧燁文化事業有限公司
E - m a i l：sonbookservice@gmail.com
粉 絲 頁：https://www.facebook.com/sonbookss/
網　　　址：https://sonbook.net/
地　　　址：台北市中正區重慶南路一段六十一號八樓 815 室
Rm. 815, 8F., No.61, Sec. 1, Chongqing S. Rd., Zhongzheng Dist., Taipei City 100,
Taiwan
電　　　話：(02) 2370-3310　　　　傳　　　真：(02) 2388-1990
印　　　刷：京峯數位服務有限公司
律師顧問：廣華律師事務所 張珮琦律師

-版權聲明

本書版權為北嶽文藝所有授權崧博出版事業有限公司獨家發行電子書及繁體書繁體
字版。若有其他相關權利及授權需求請與本公司聯繫。
未經書面許可，不得複製、發行。

定　　　價：320 元
發行日期：2023 年 08 月第一版
◎本書以 POD 印製
Design Assets from Freepik.com